墨点集经典碑帖系列

集字临创

欧阳询九成宫醴泉铭

墨点字帖◎编写

长江出版传媒
Changjiang Publishing & Media

湖北美术出版社
Hubei Fine Arts Publishing House

寄读者

　　临习碑帖是学习书法的必由之路，而对经典碑帖临摹到一定程度，明其运笔、结字等法理后，就应逐渐走向应用和创作了。初入创作阶段不应急于创新，米芾云："人谓吾书为集古字，盖取诸长处，总而成之。"可见集字创作是达到自由创作不可或缺的一环。因此，我们编辑出版这套《墨点集经典碑帖系列》丛书，旨在为广大书法爱好者架起一座从书法临摹到自由创作的桥梁。

　　本套集字丛书以古代经典碑帖为本，精选原碑帖中最具代表性的字，集成语、诗词、名句、对联等内容，组成不同形式的完整书法作品。对原碑帖中渗损不清及无法集选的范字，进行电脑技术还原，使其具有原碑的神韵，并与其它集字和谐统一，从而便于读者临摹学习。

　　集字创作既易于上手，又可以保证作品风格的统一，对习书者逐步走向自由创作可谓事半功倍，希望本套丛书能成为广大书法爱好者的良师益友。限于编者水平，书中难免有不足之处，欢迎广大读者提出宝贵意见，以便改进。

目 录

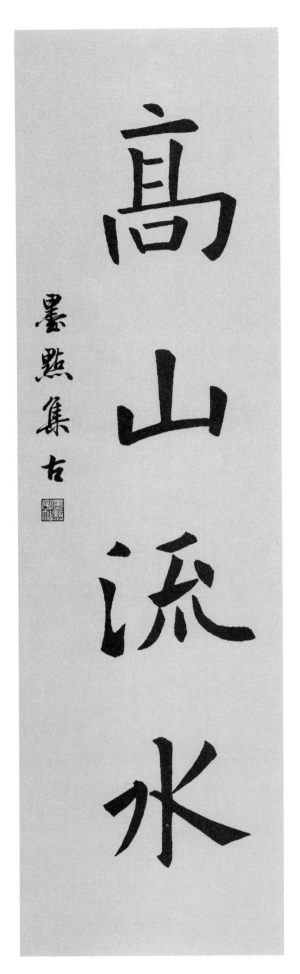

条幅：高山流水

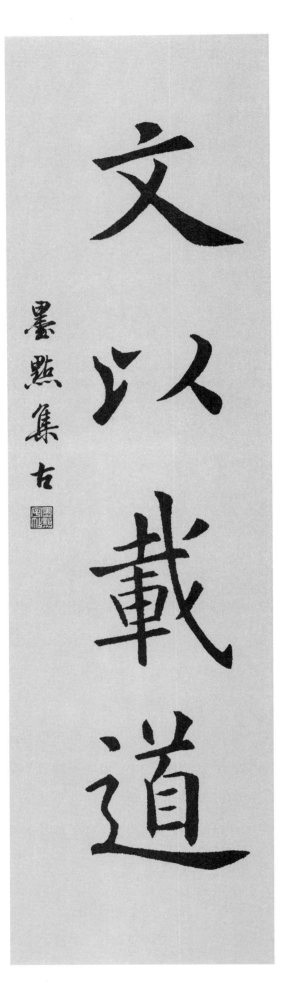

条幅：文以载道

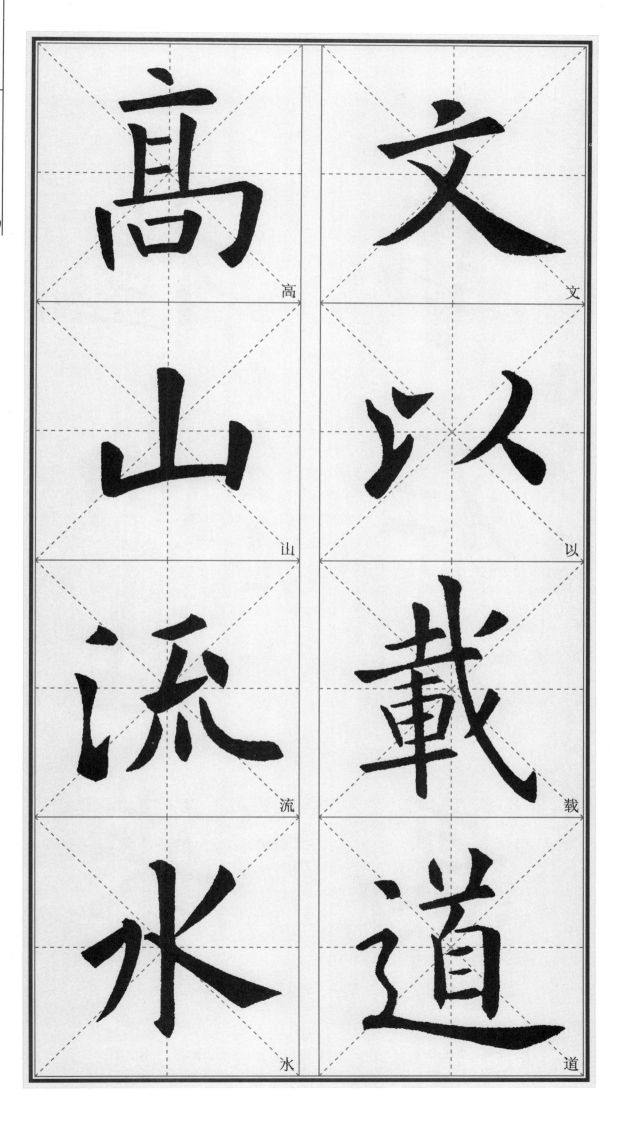

高

文

山

以

流

載

水

道

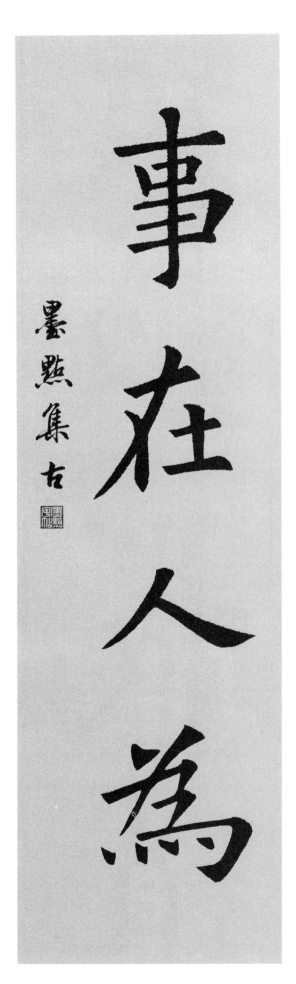

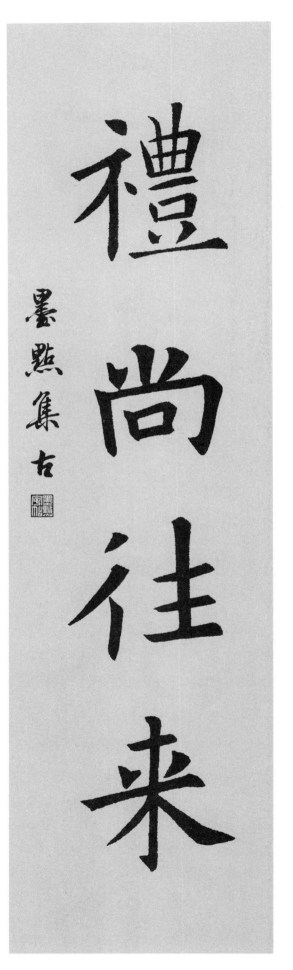

条幅：事在人为　　　　　　　　　　　条幅：礼尚往来

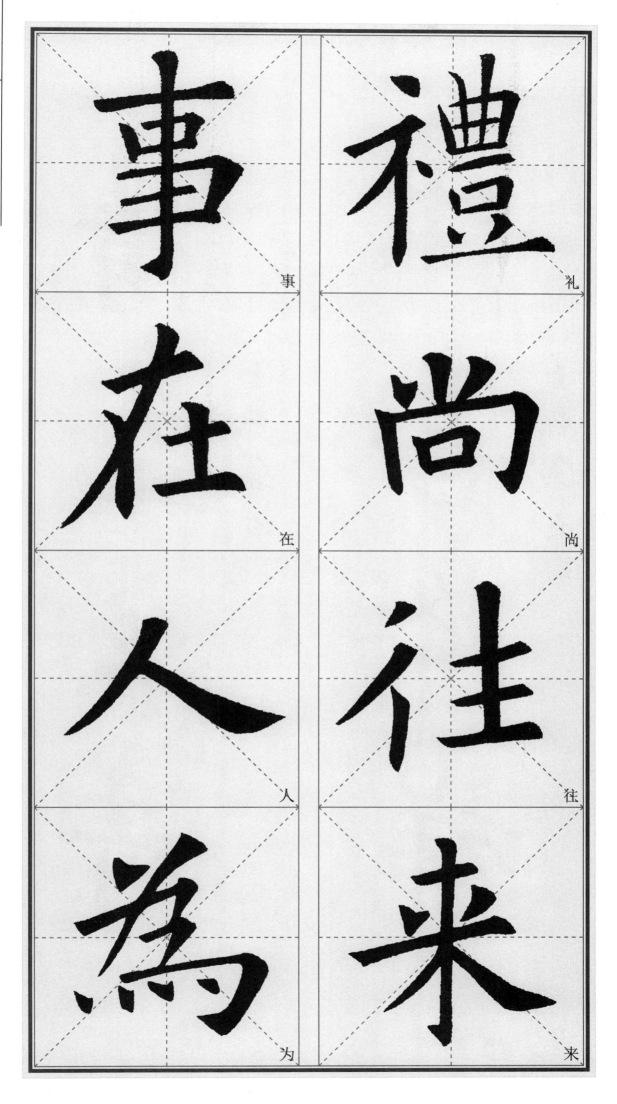

事

在

人

为

礼

尚

往

来

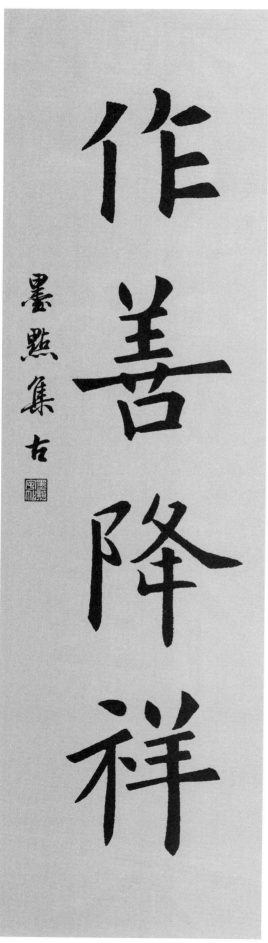

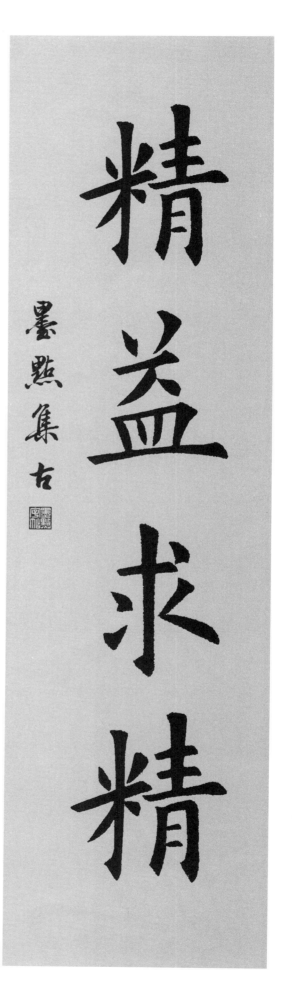

条幅：作善降祥　　　　　　　　　　　　条幅：精益求精

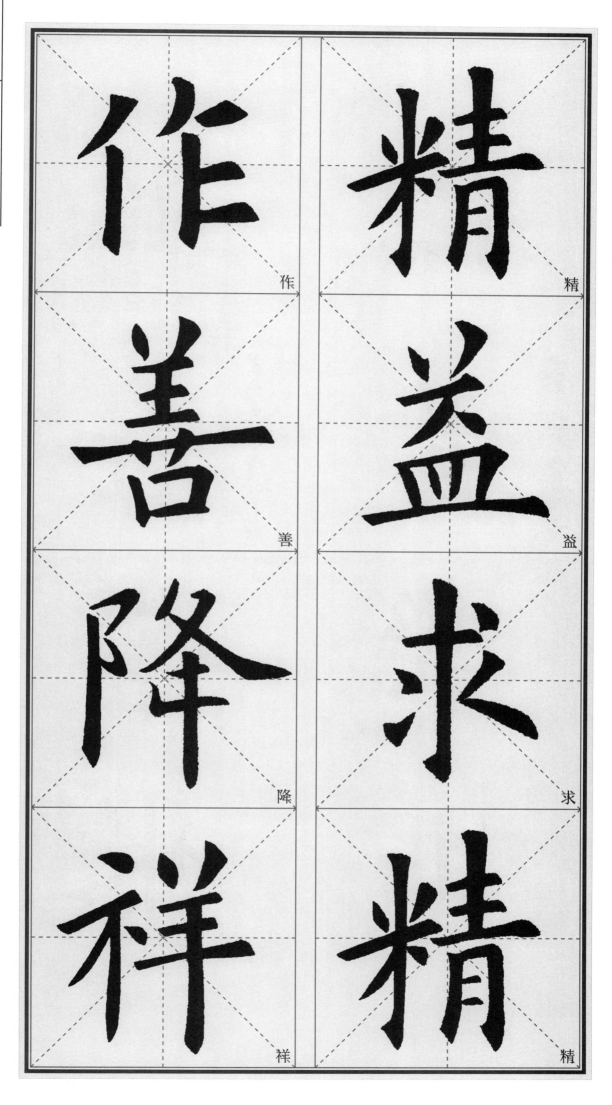

作

精

善

益

降

求

祥

精

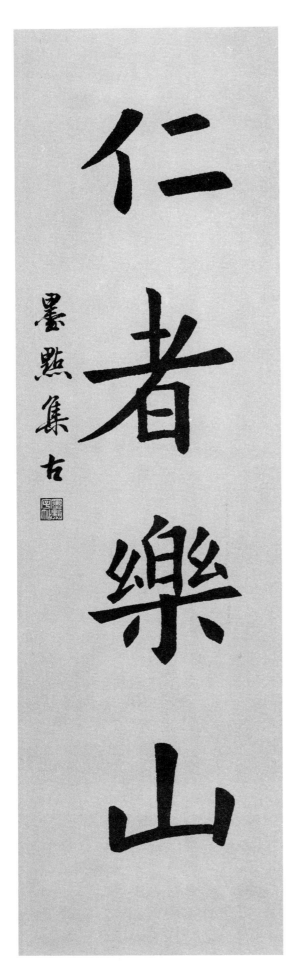

条幅：仁者乐山

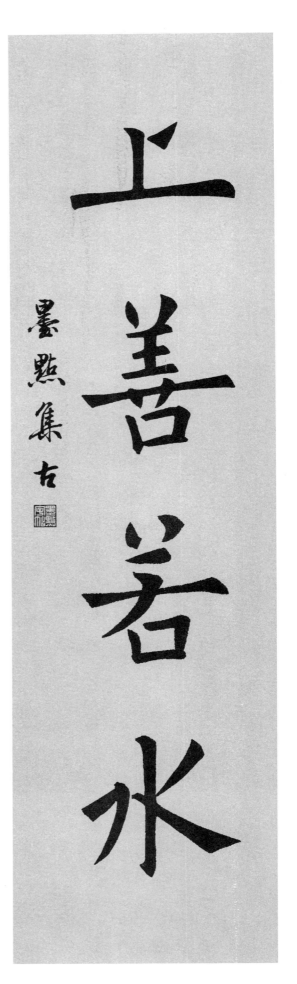

条幅：上善若水

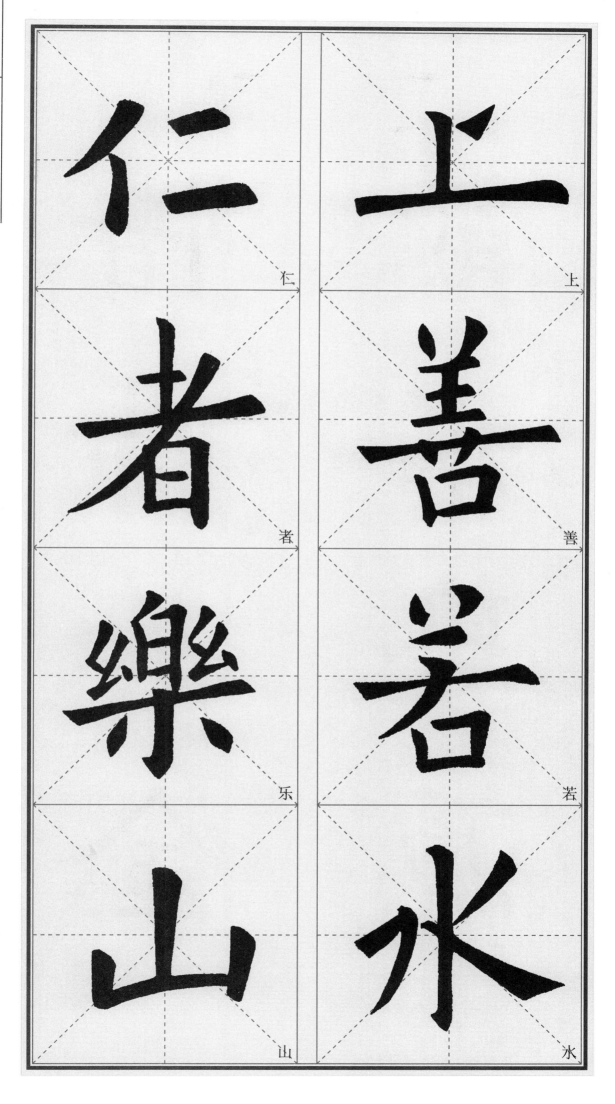

仁

上

者

善

乐

若

山

水

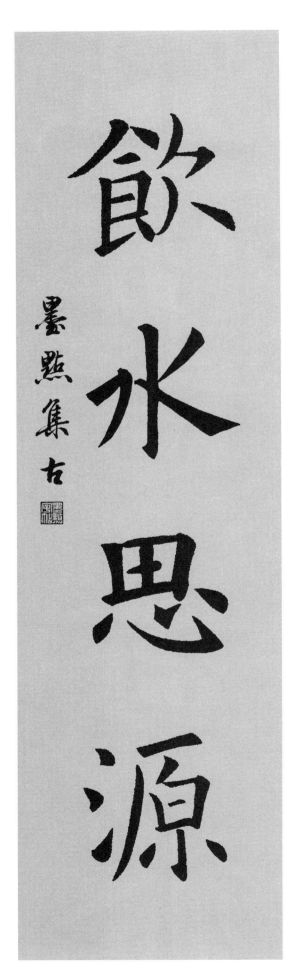

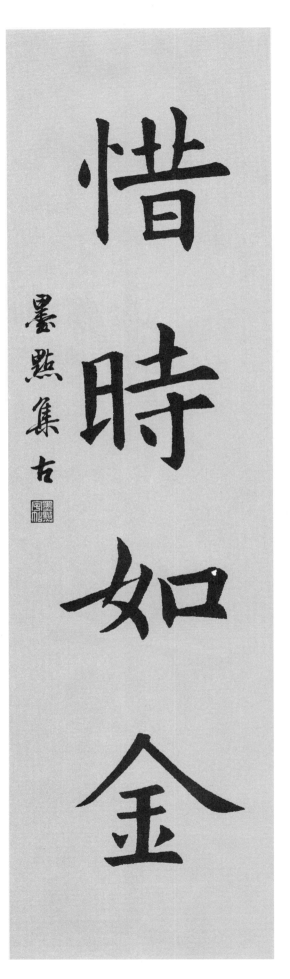

条幅：饮水思源　　　　　　　　　　　条幅：惜时如金

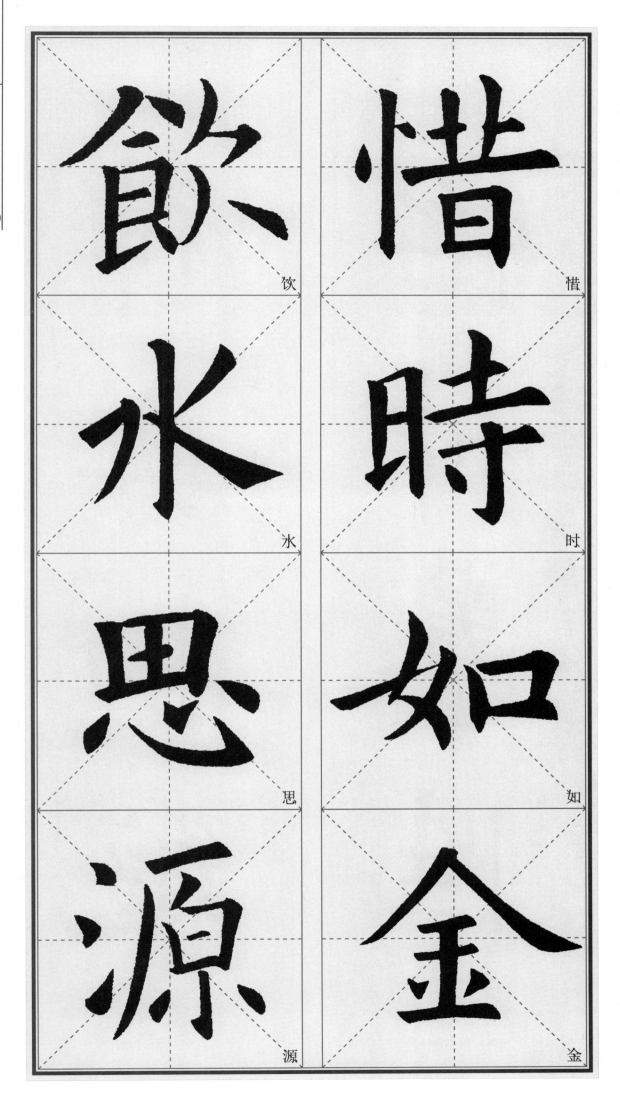

饮

惜

水

时

思

如

源

金

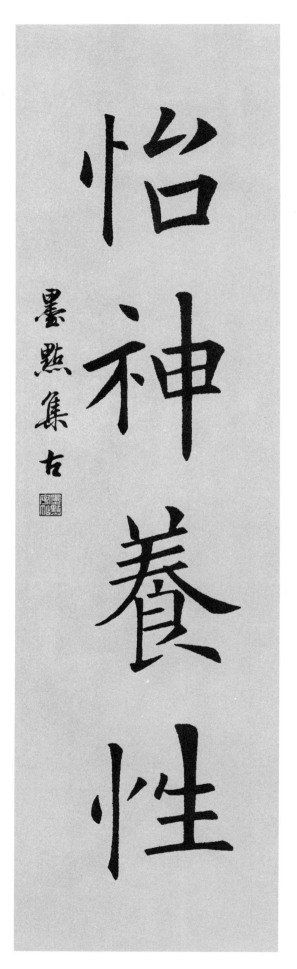

条幅：怡神养性

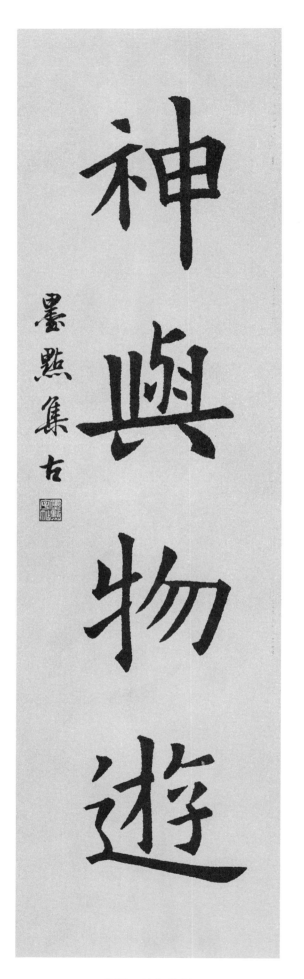

条幅：神与物游

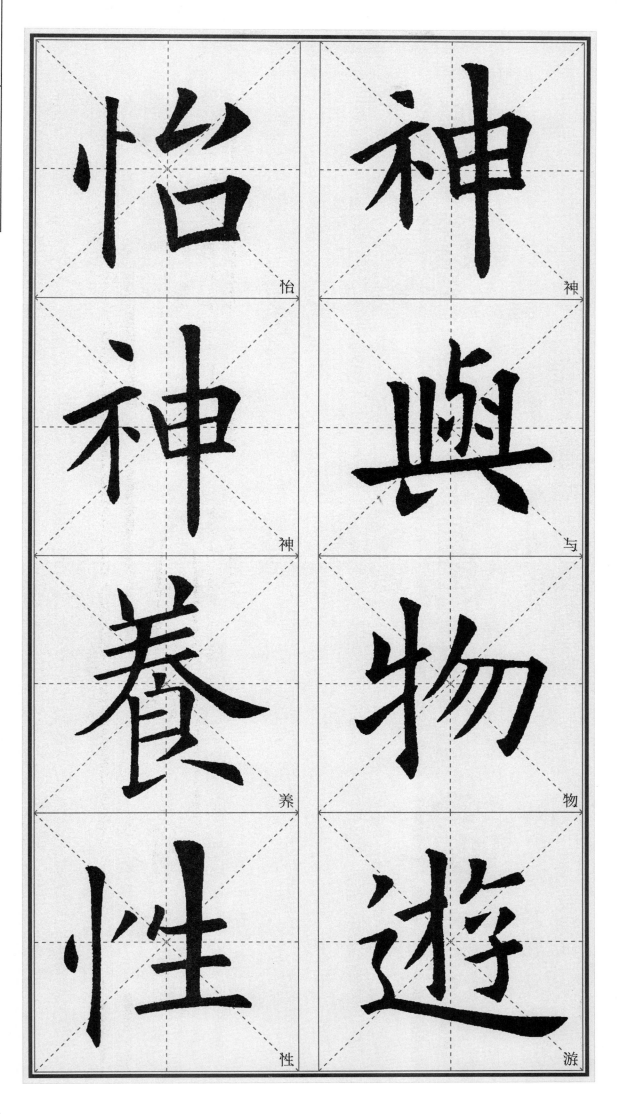

怡

神

养

性

神

与

物

游

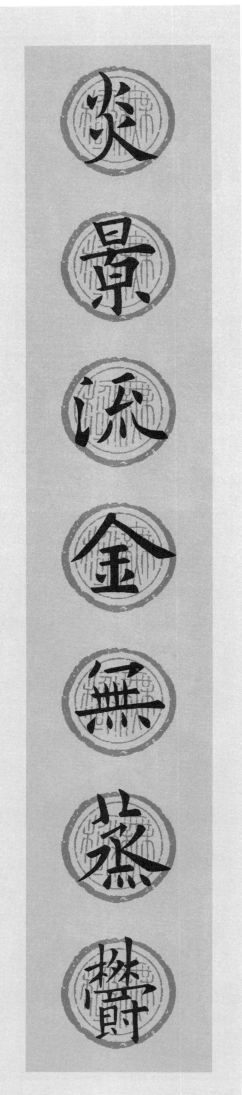

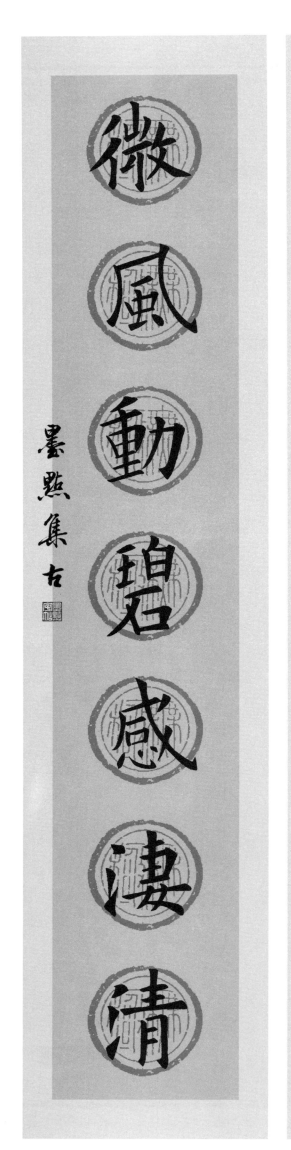

对联：炎景流金无蒸郁　微风动碧感凄清

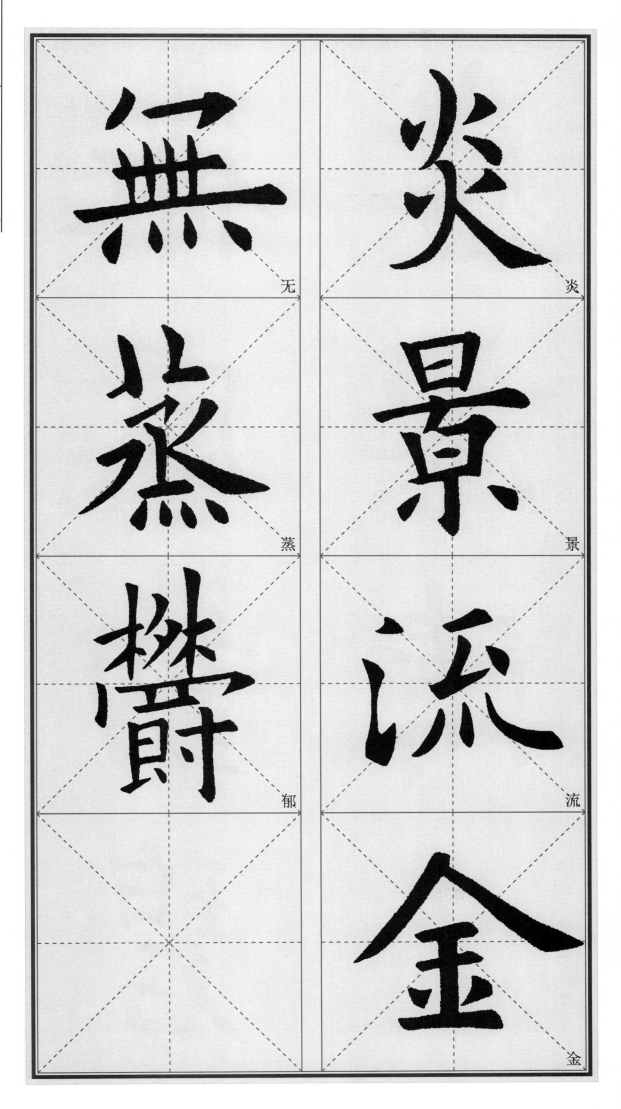

无 炎

蒸 景

郁 流

金

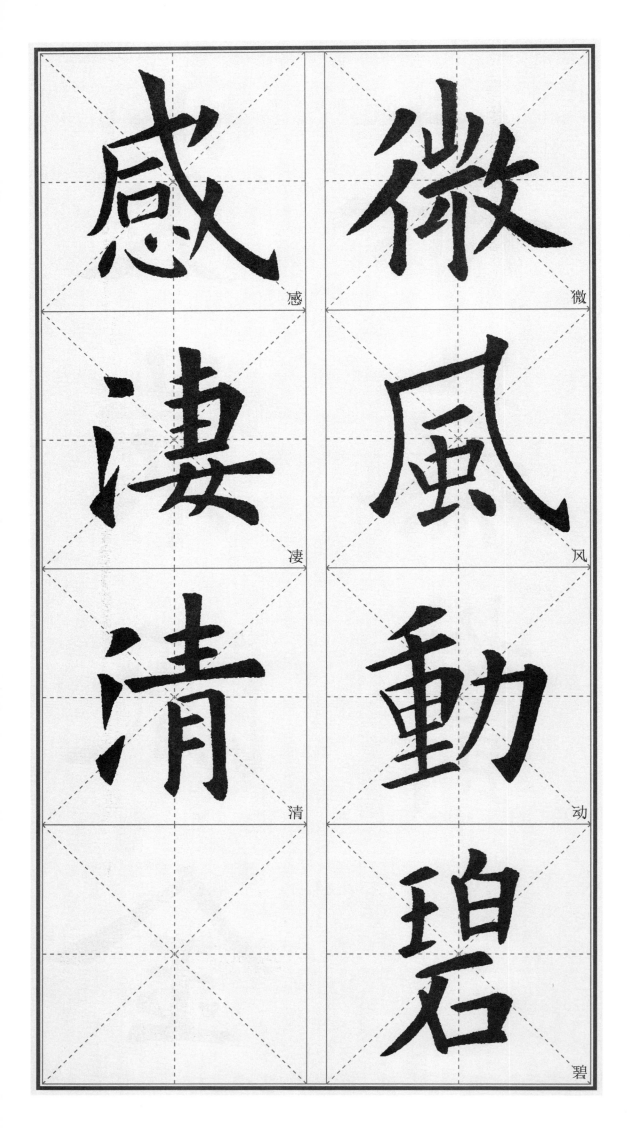

感 凄 清 微 風 動 碧

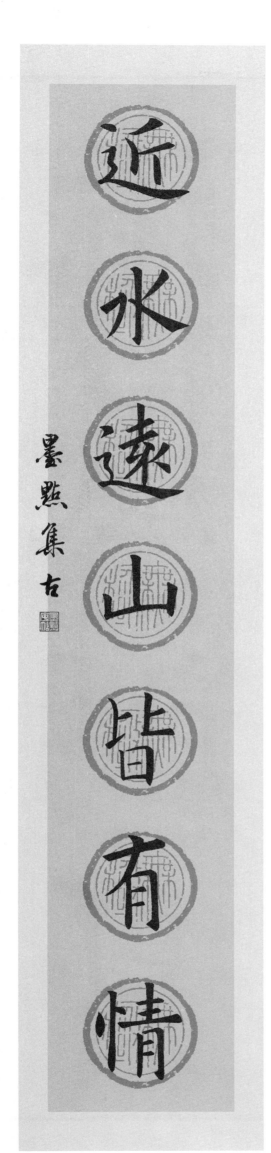

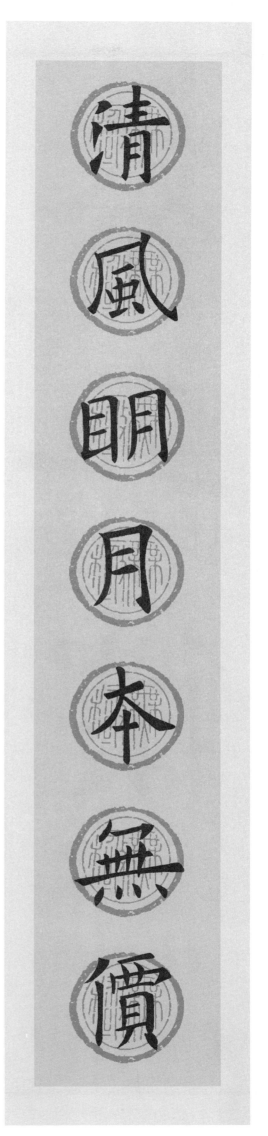

对联：清风明月本无价　近水远山皆有情

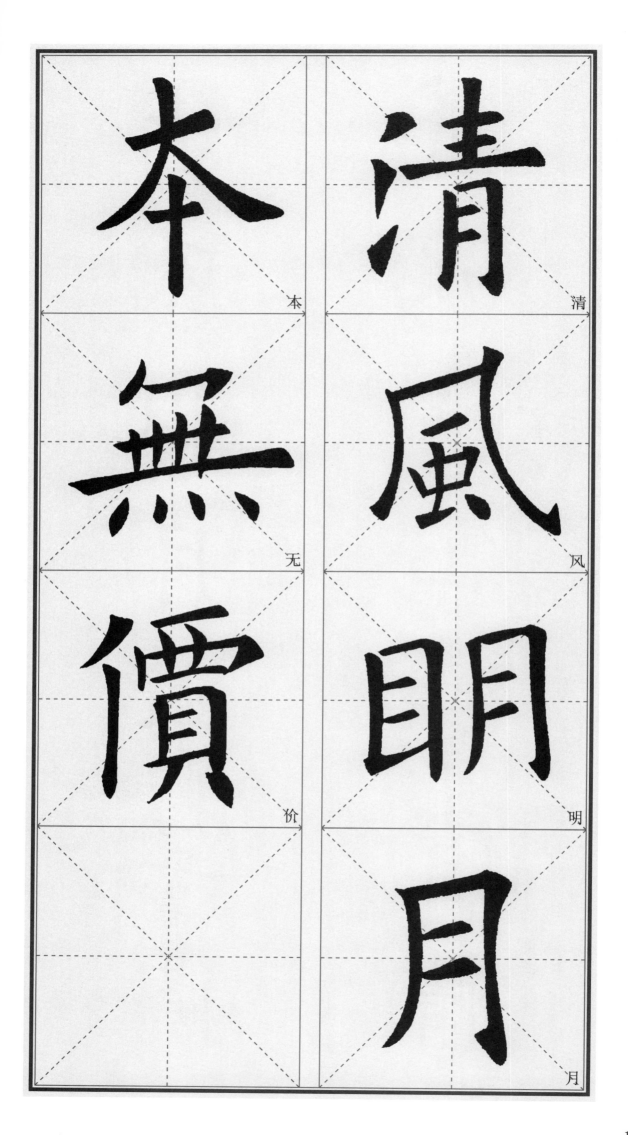

本 清

無 風

價 明

　 月

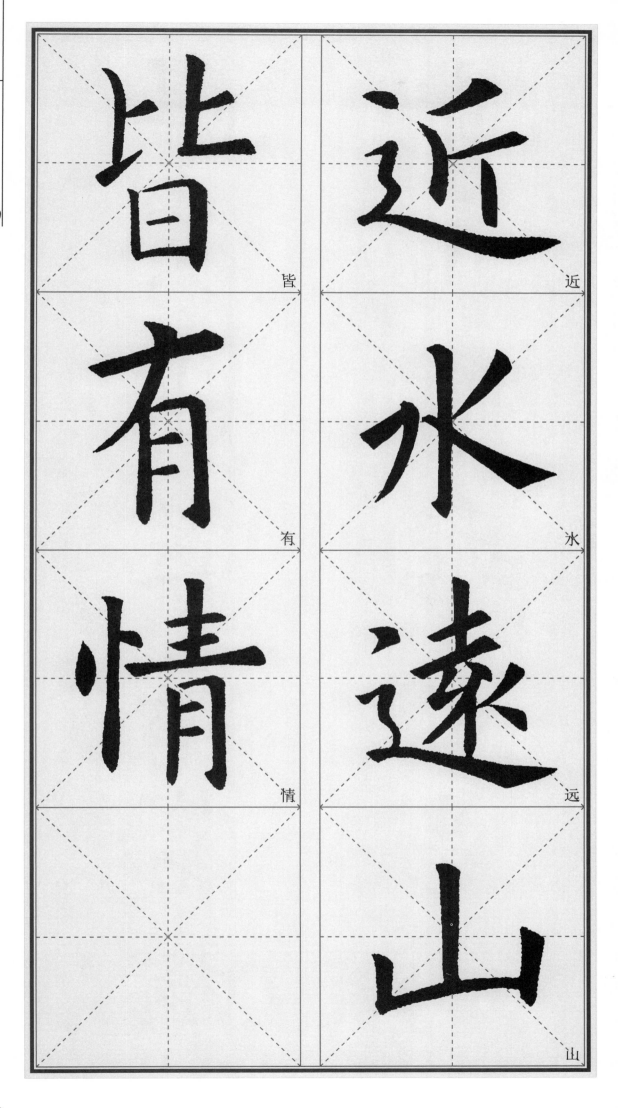

皆

有

情

近

水

远

山

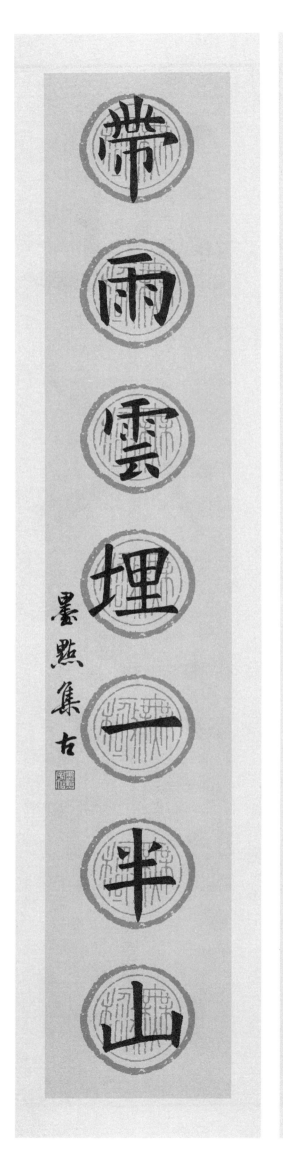
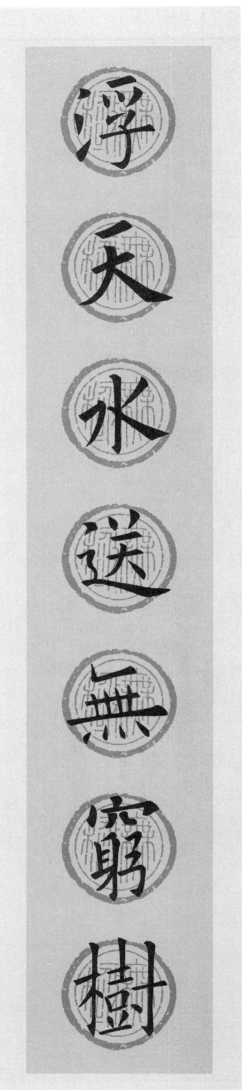

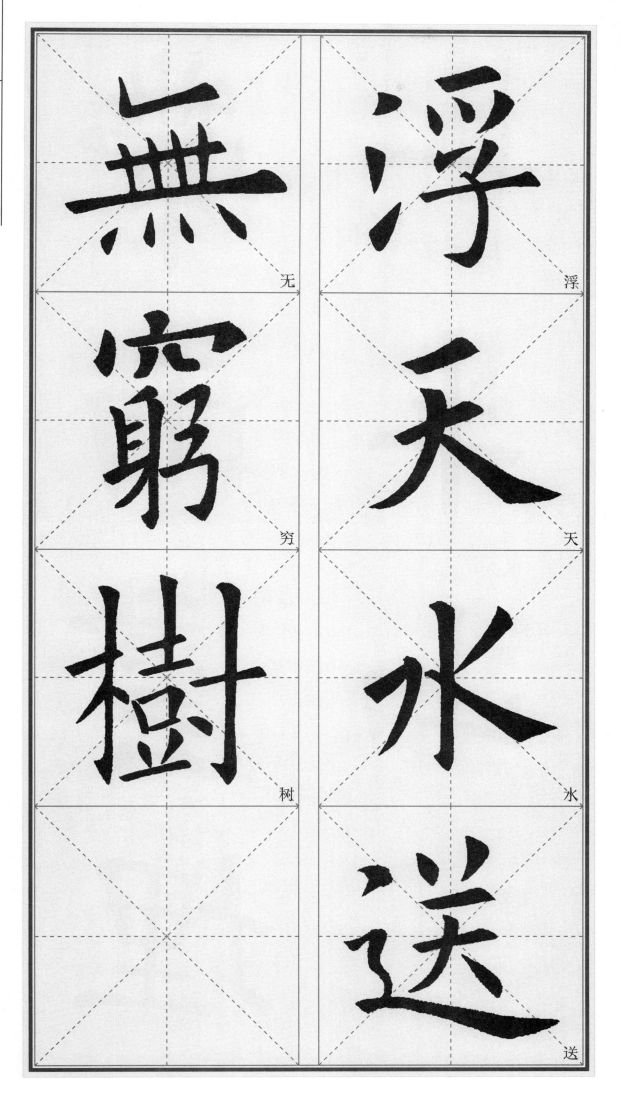

無

浮

窮

天

樹

水

送

无

穷

树

浮

天

水

送

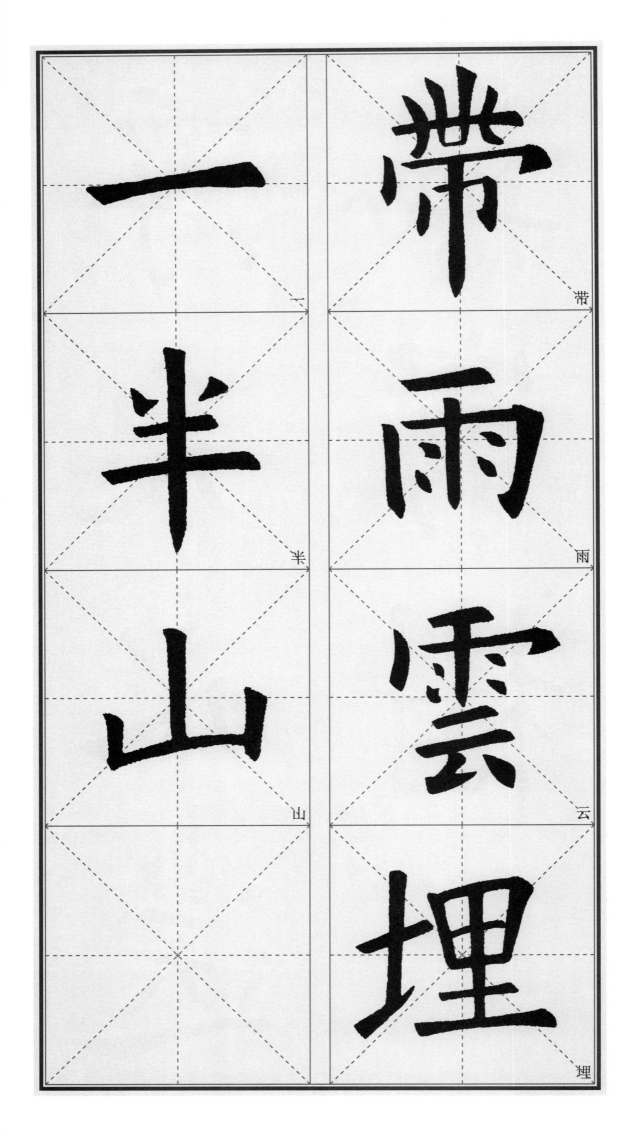

一 帶

半 雨

山 雲

　 埋

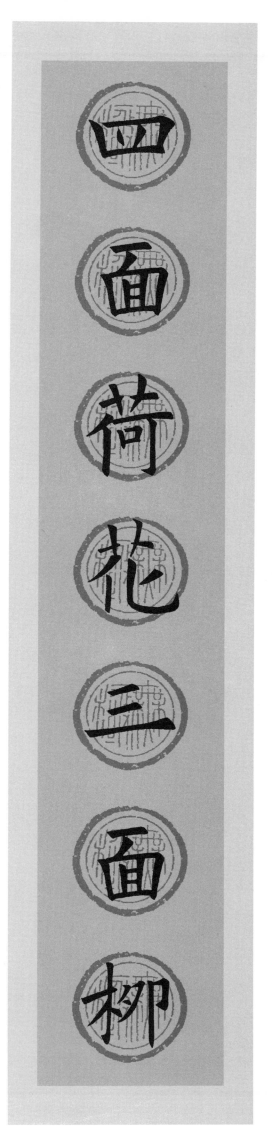

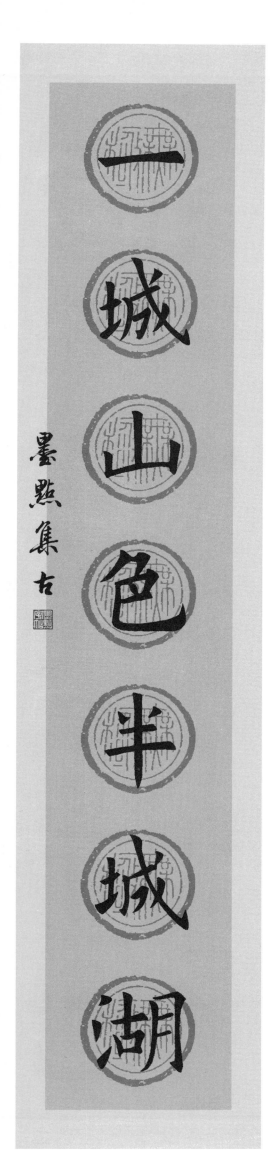

墨点集古

对联：四面荷花三面柳　一城山色半城湖

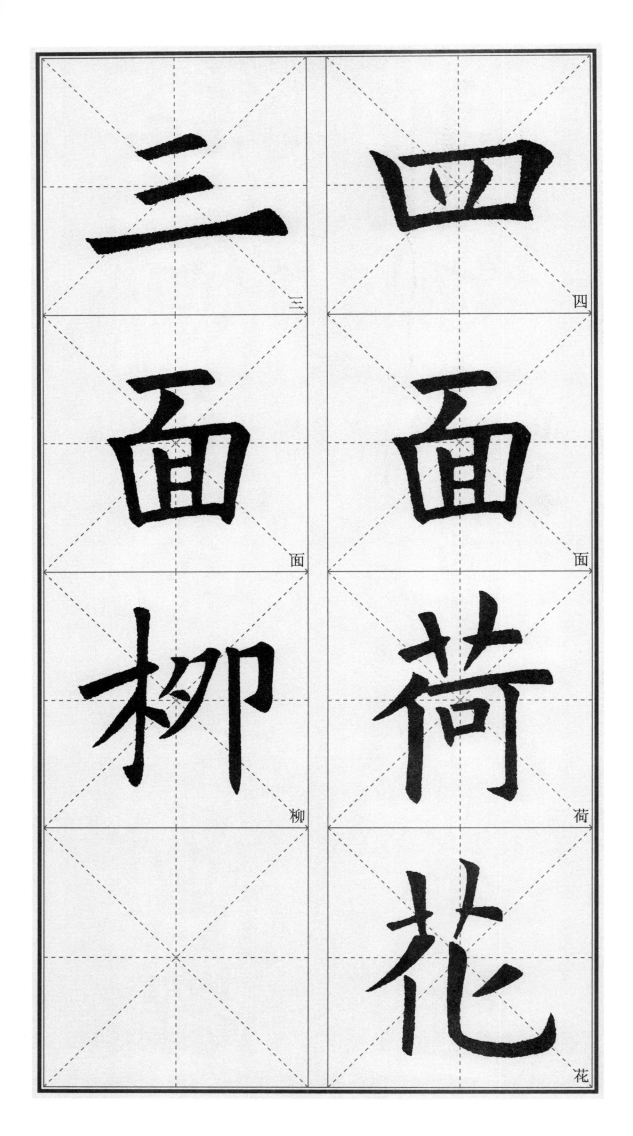

三 面 柳 四 面 荷 花

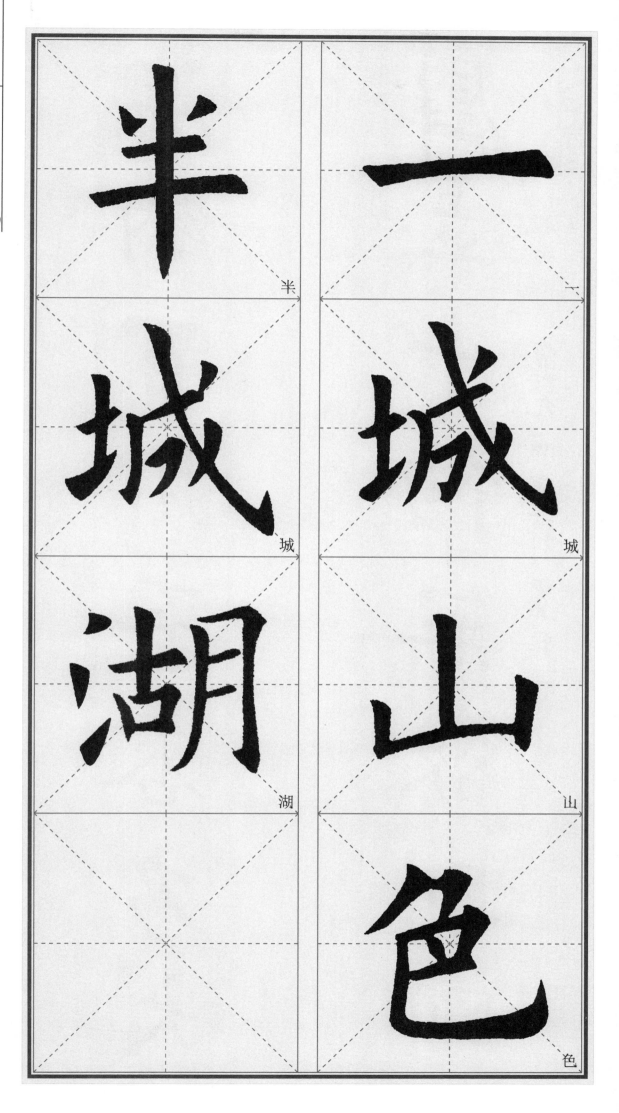

半

城

湖

一

城

山

色

海納百川有容乃大

壁立千仞無欲則剛

集九成宮碑墨點

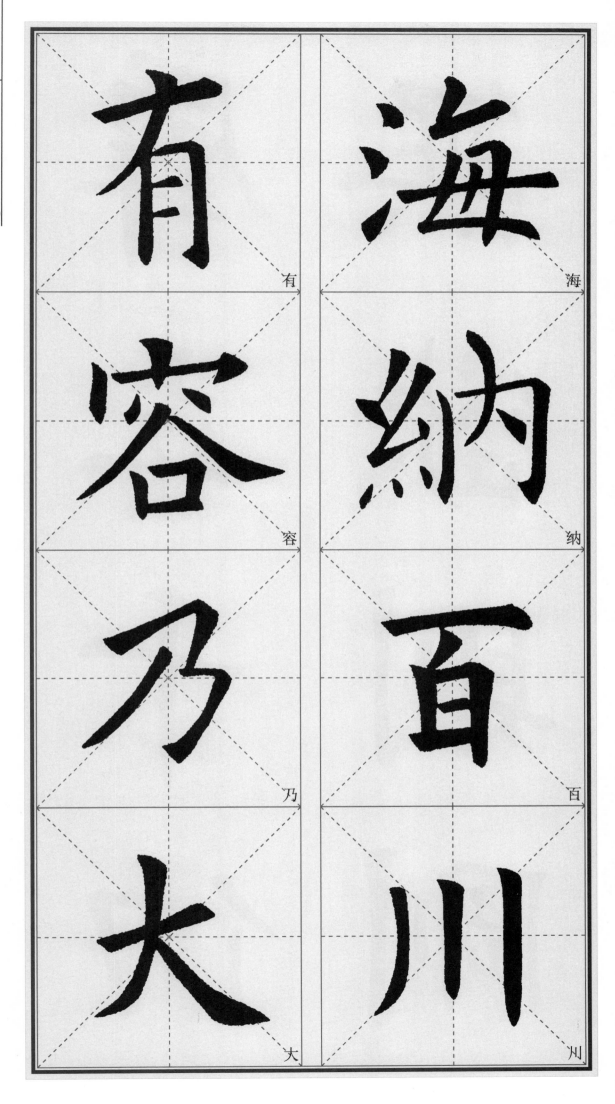

有　海

容　纳

乃　百

大　川

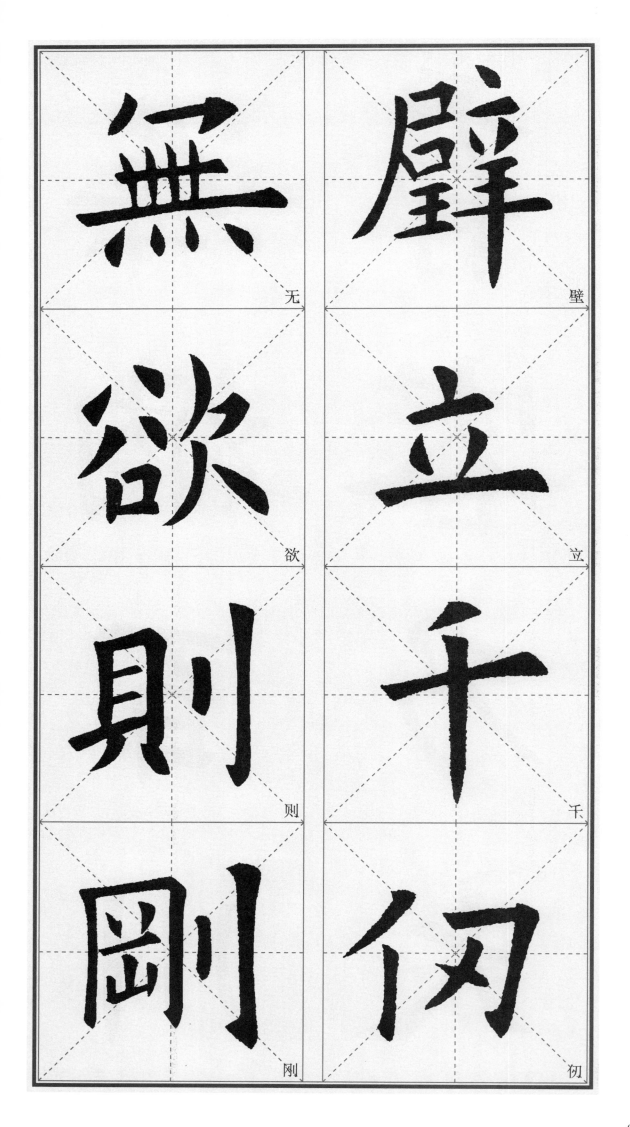

無　　　　　　　　　辟
　　　　　　无　　　　　　　　　　璧

欲　　　　　　　　　立
　　　　　　欲　　　　　　　　　　立

則　　　　　　　　　千
　　　　　　则　　　　　　　　　　千

剛　　　　　　　　　刎
　　　　　　刚　　　　　　　　　　刎

身無半畝心憂天下

讀破萬卷神交古人

集九成宮碑墨點

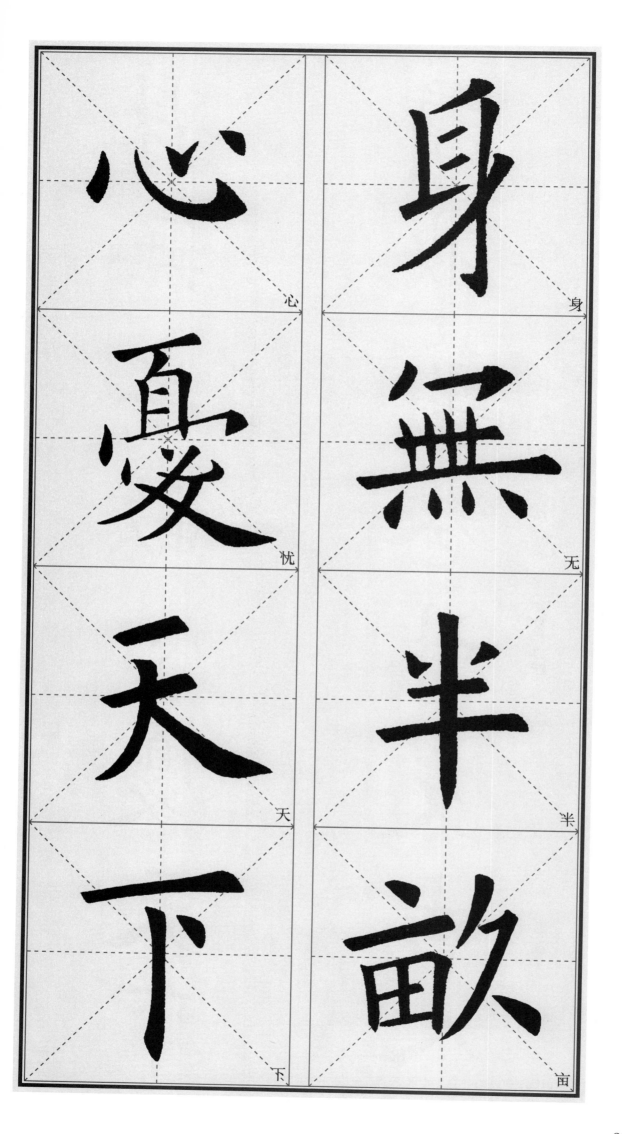

心 身

憂 無

天 半

下 畝

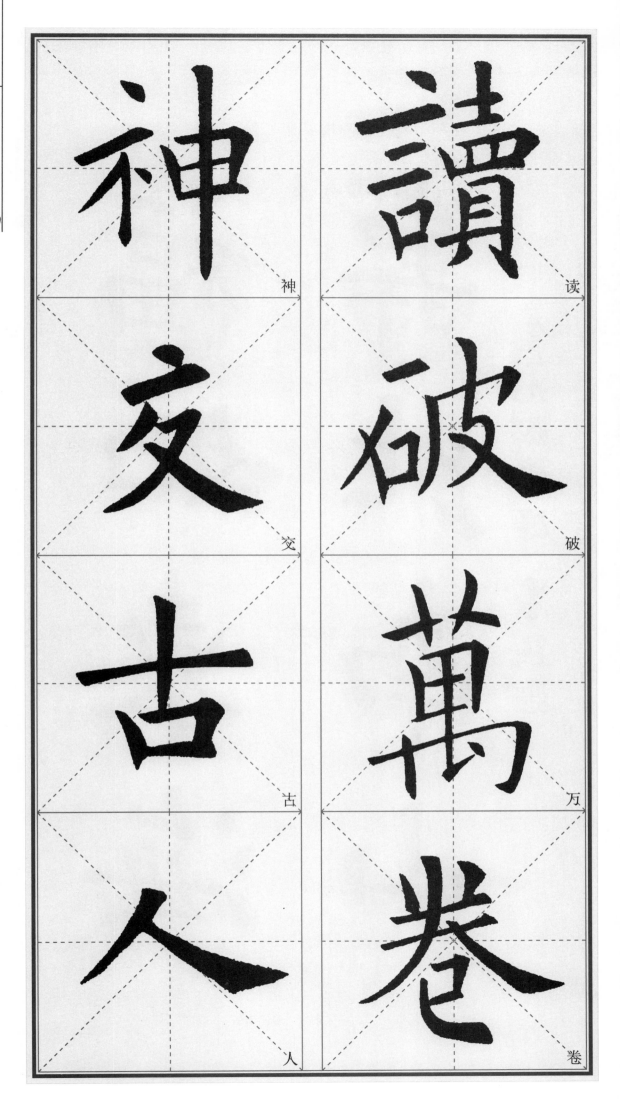

神

读

交

破

古

万

人

卷

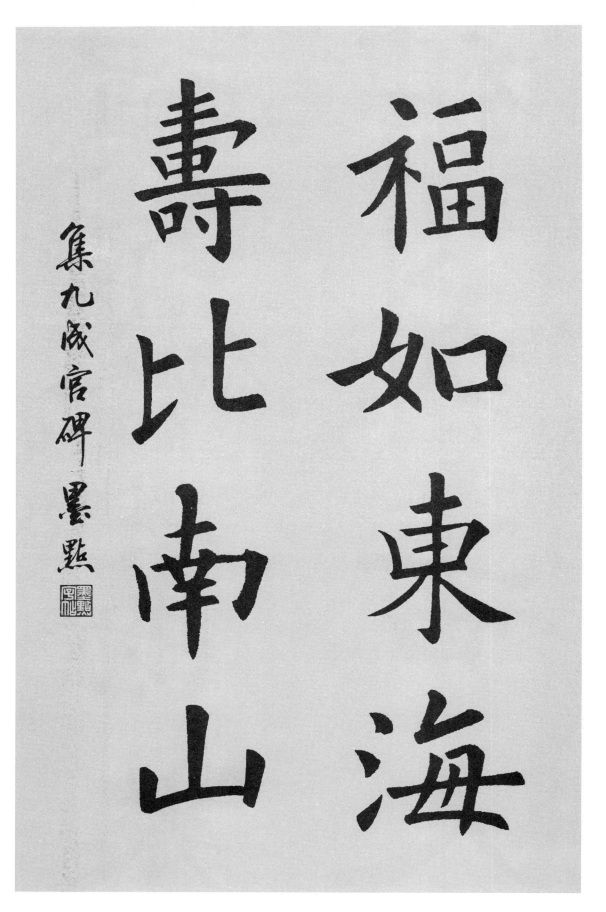

福如东海　寿比南山

集九成宫碑 墨点

中堂：福如东海　寿比南山

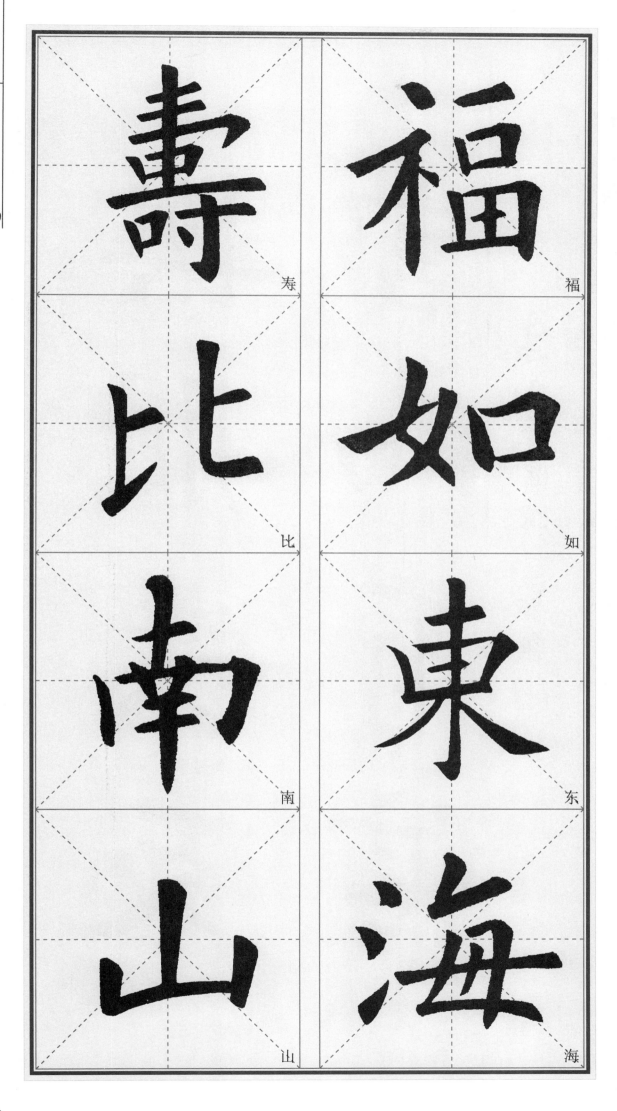

寿

福

比

如

南

东

山

海

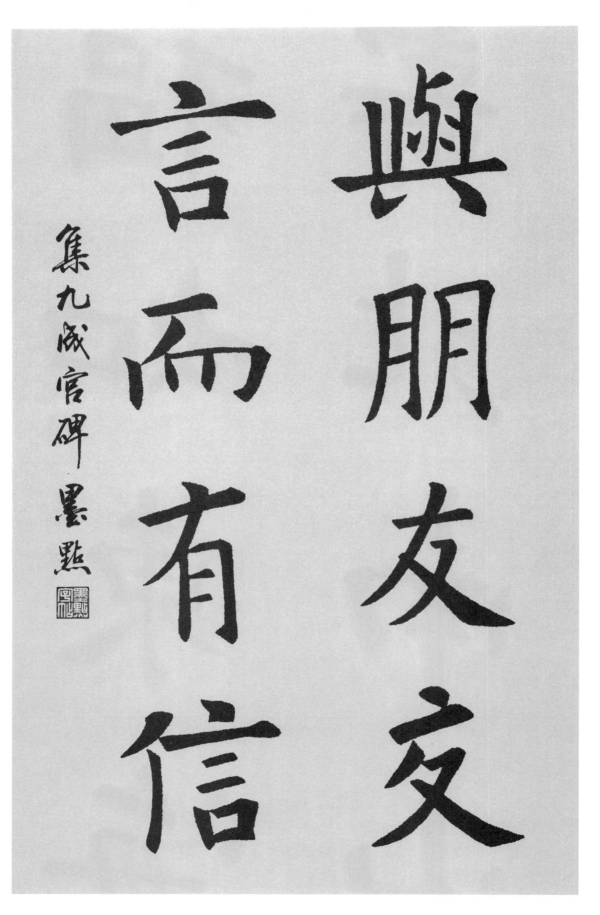

與朋友交 言而有信

集九成宮碑 墨點

中堂：与朋友交　言而有信

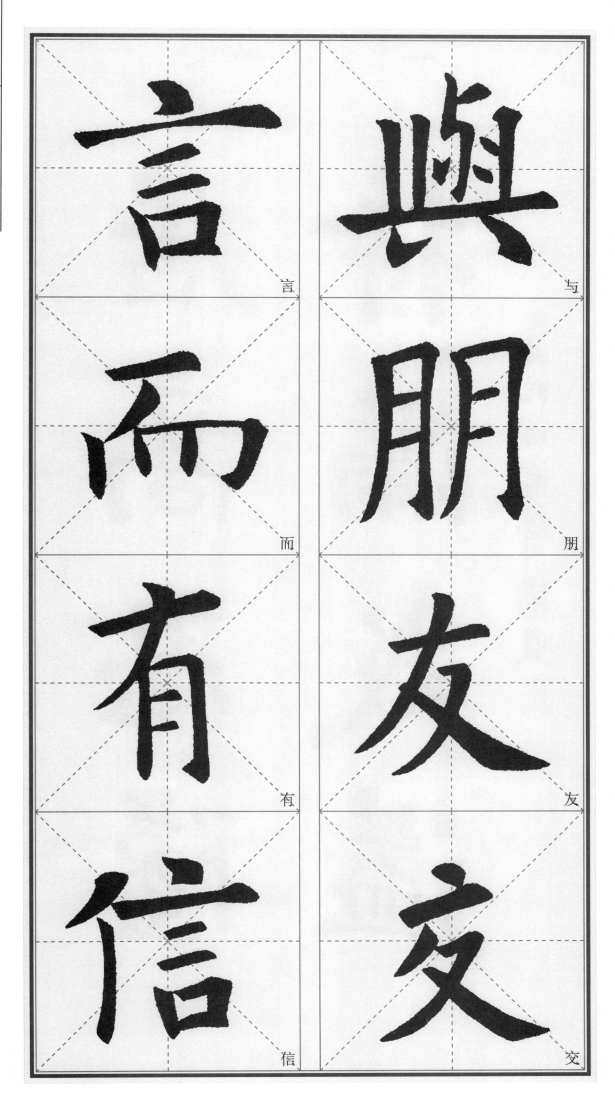

言　而　有　信

与　朋　友　交

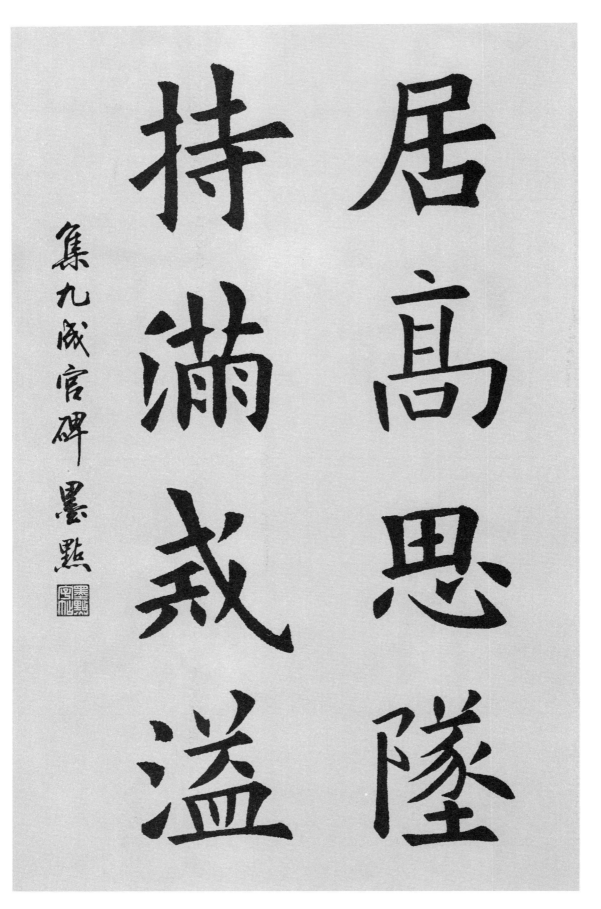

居高思墜　持滿戒溢

集九成宮碑　墨點

中堂：居高思坠　持满戒溢

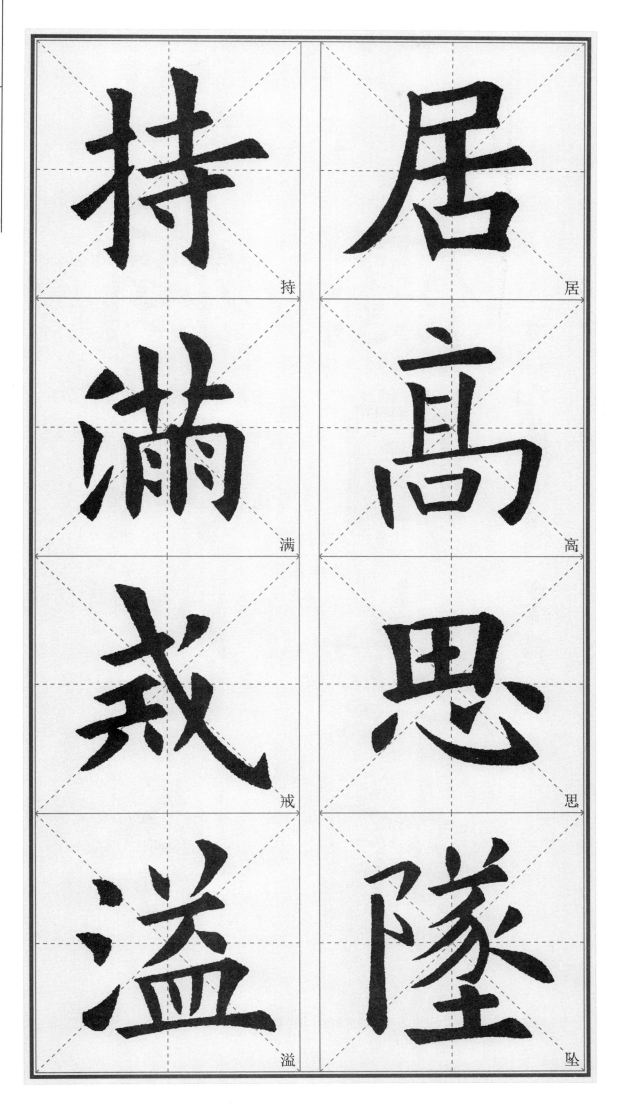

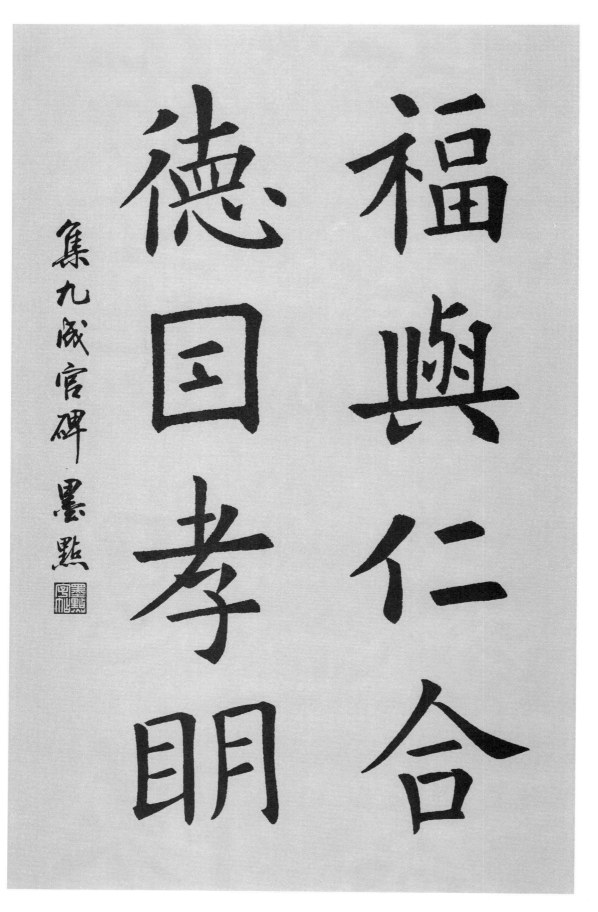

福與仁合　德因孝明

集九成宮碑　墨點

中堂：福与仁合　德因孝明

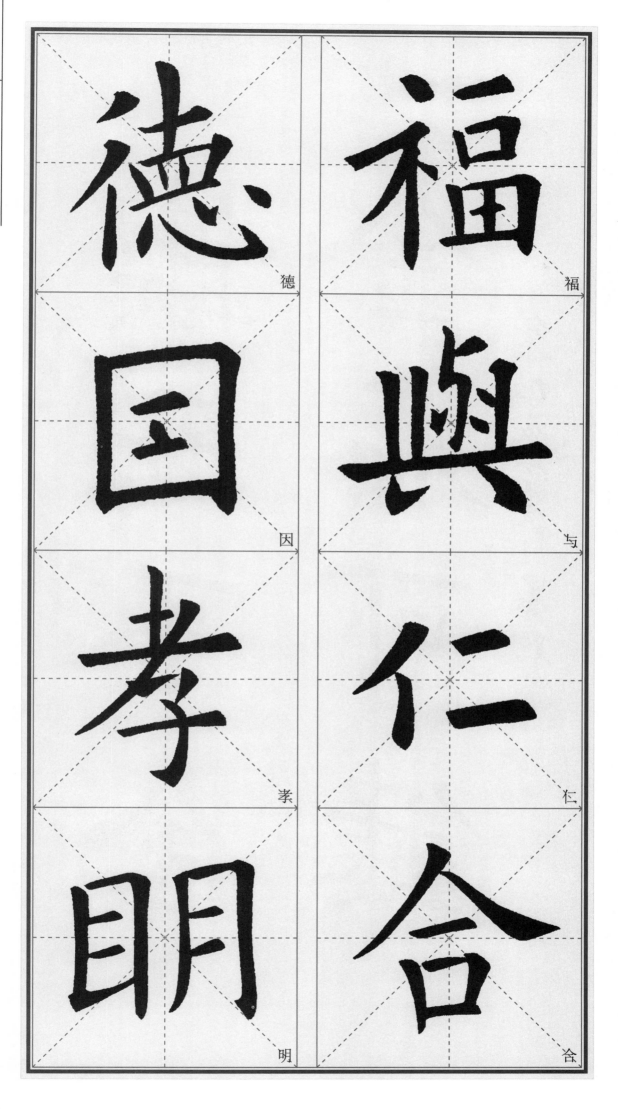

德　福

因　与

孝　仁

明　合

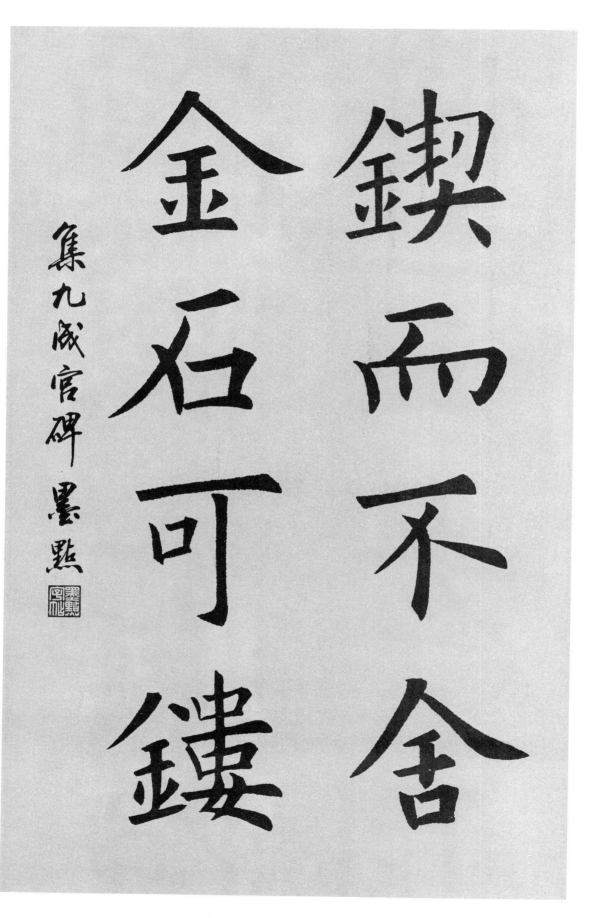

鍥而不舍 金石可鏤

集九成宮碑 墨點

中堂：鍥而不舍　金石可镂

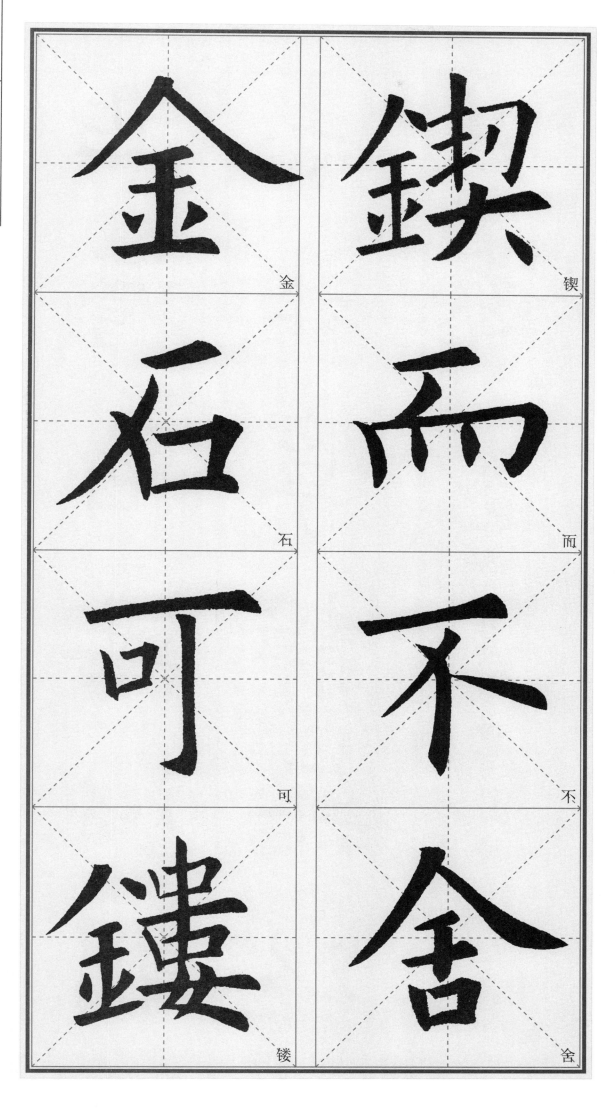

金　锲
石　而
可　不
镂　舍

非澹泊無以明

志非寧靜無以

致遠

集九成宮碑墨點

中堂：非澹泊无以明志 非宁静无以致远

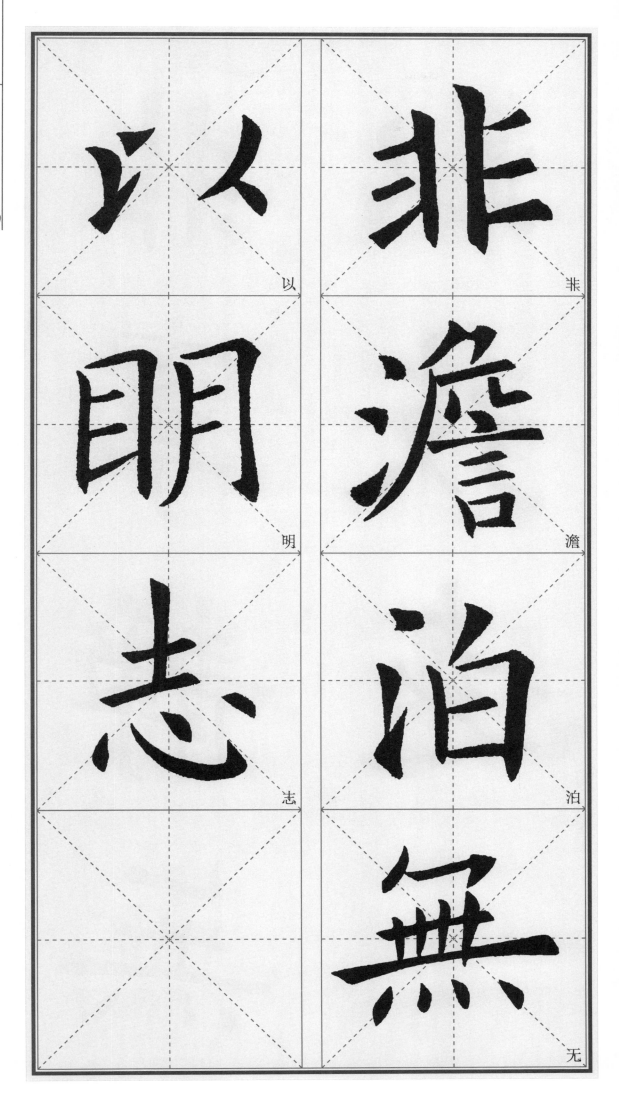

非

澹

泊

无

以

明

志

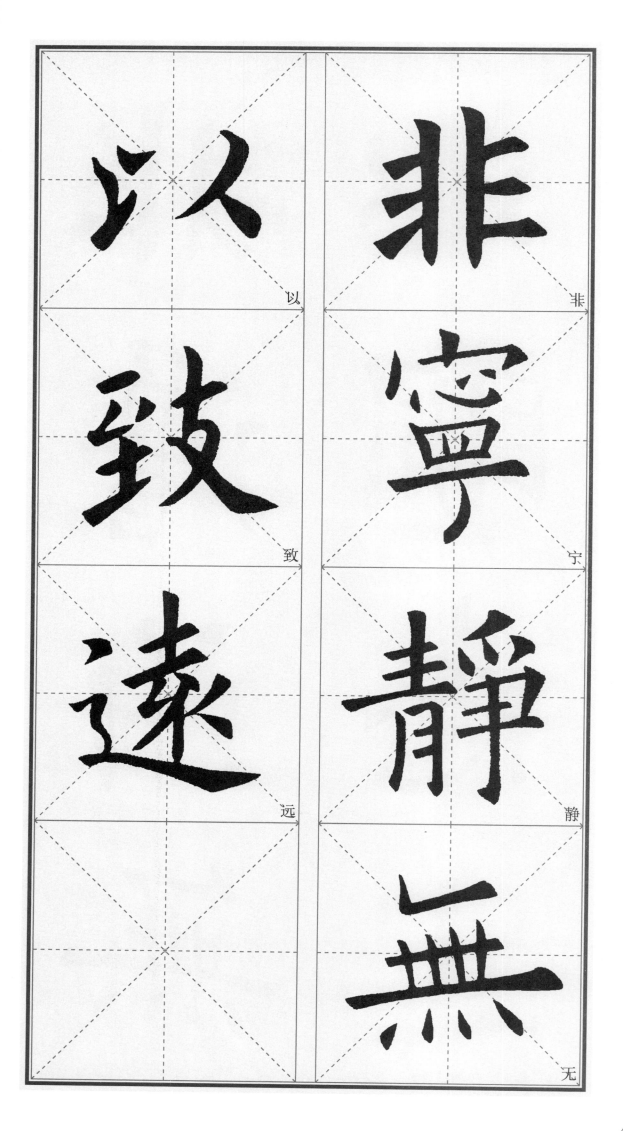

以

致

遠

非

寧

靜

無

北風吹雪四更

初嘉瑞天教及

歲除

集九成宫碑墨點

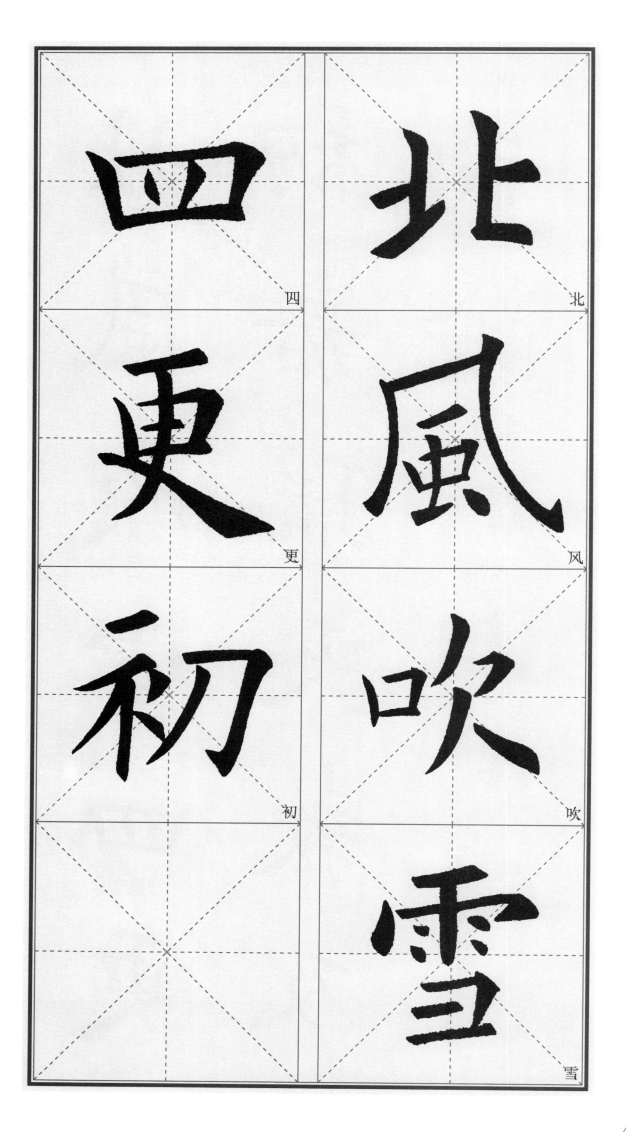

四　北

更　風

初　吹

　　雪

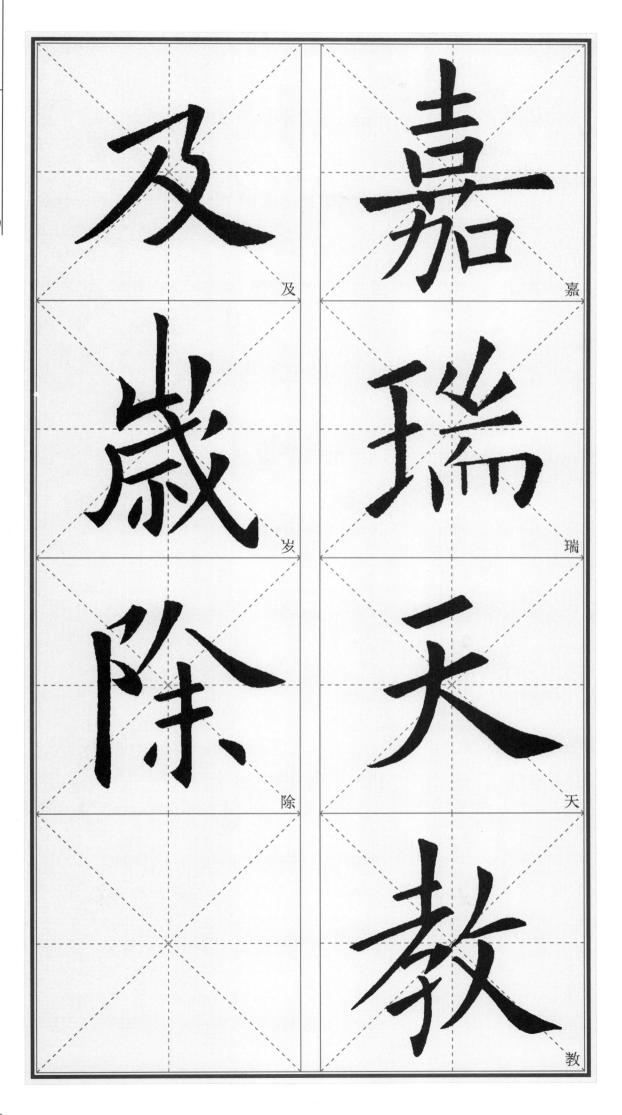

及

岁

除

嘉

瑞

天

教

勿以善小而不

為小而不

為勿以

惡小而

為之

集九成宮碑墨點

中堂：勿以善小而不为　勿以恶小而为之

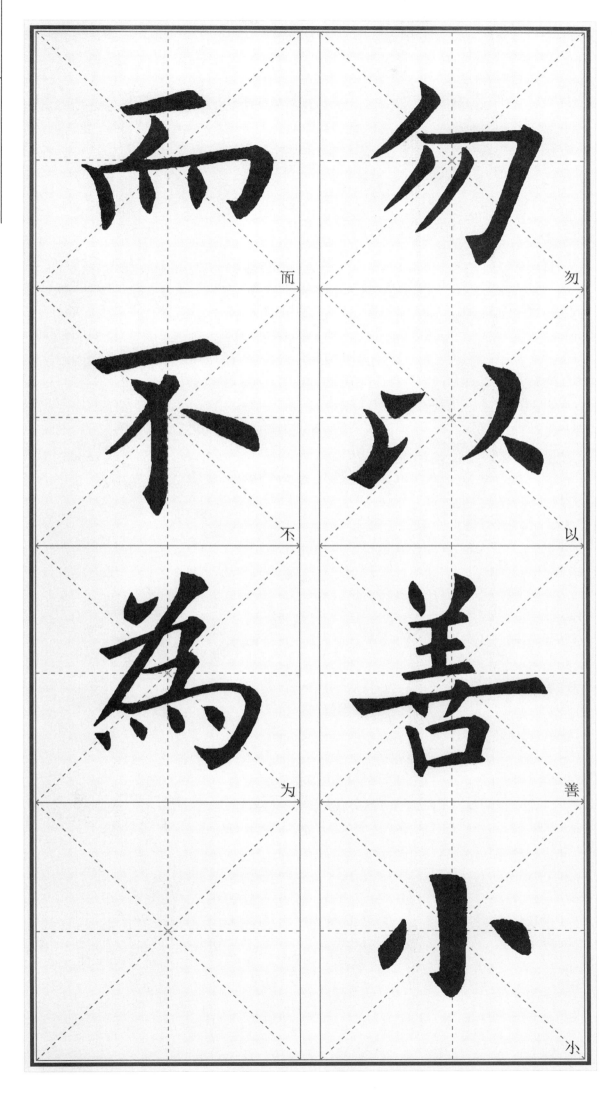

而

勿

不

以

为

善

小

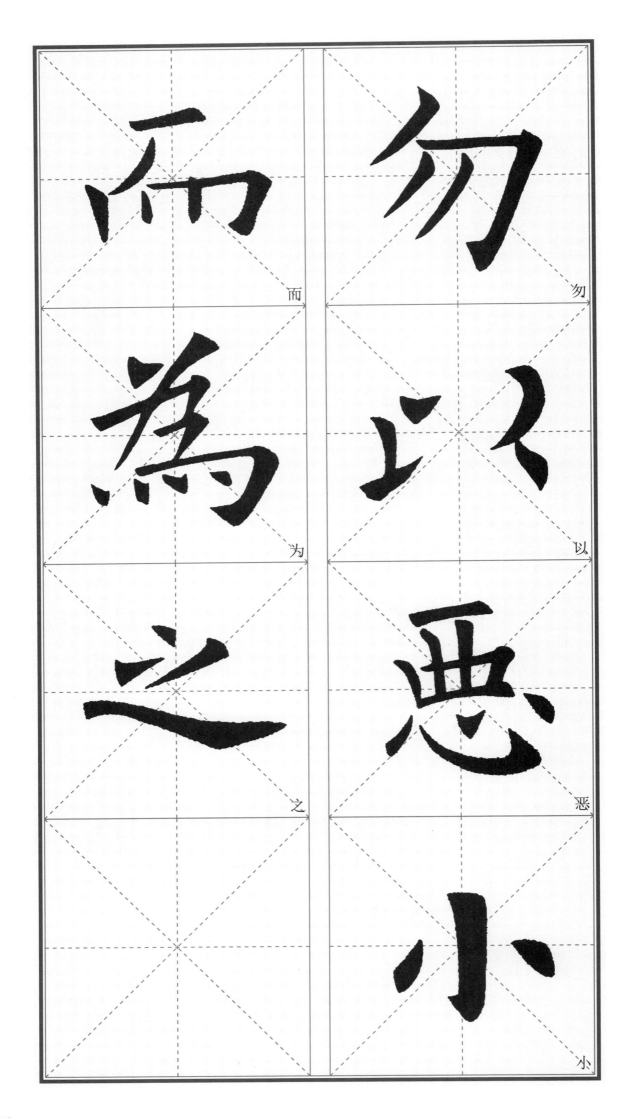

而

勿

为

以

之

恶

小

有所期諾纖毫

必償有所期約

時刻不易

墨點集

右

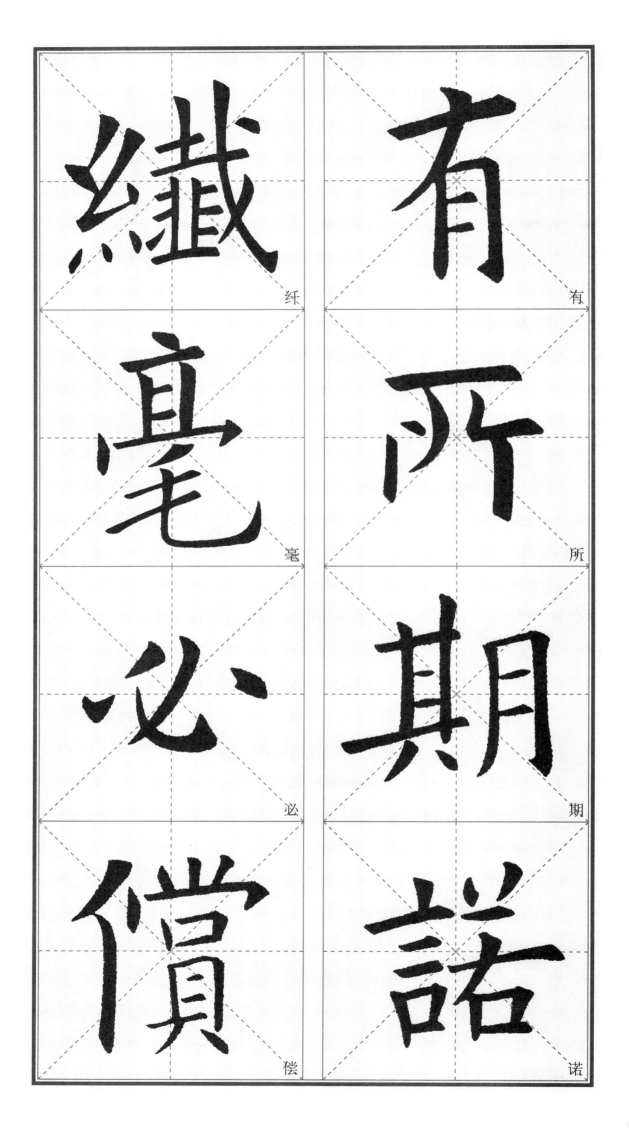

纤

有

毫

所

必

期

偿

诺

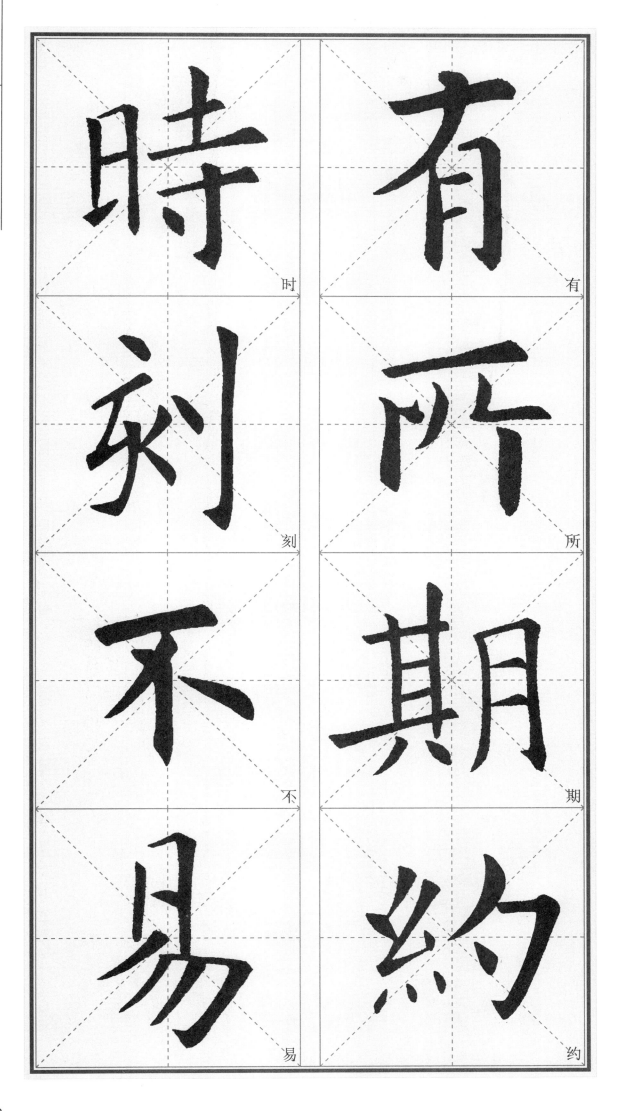

時 时
刻 刻
不 不
易 易

有 有
所 所
期 期
約 约

長江悲已滯萬里念

將歸況屬高風晚山

山黃葉飛

集九成宮碑古詩一首

墨點

中堂：王勃《山中》

53

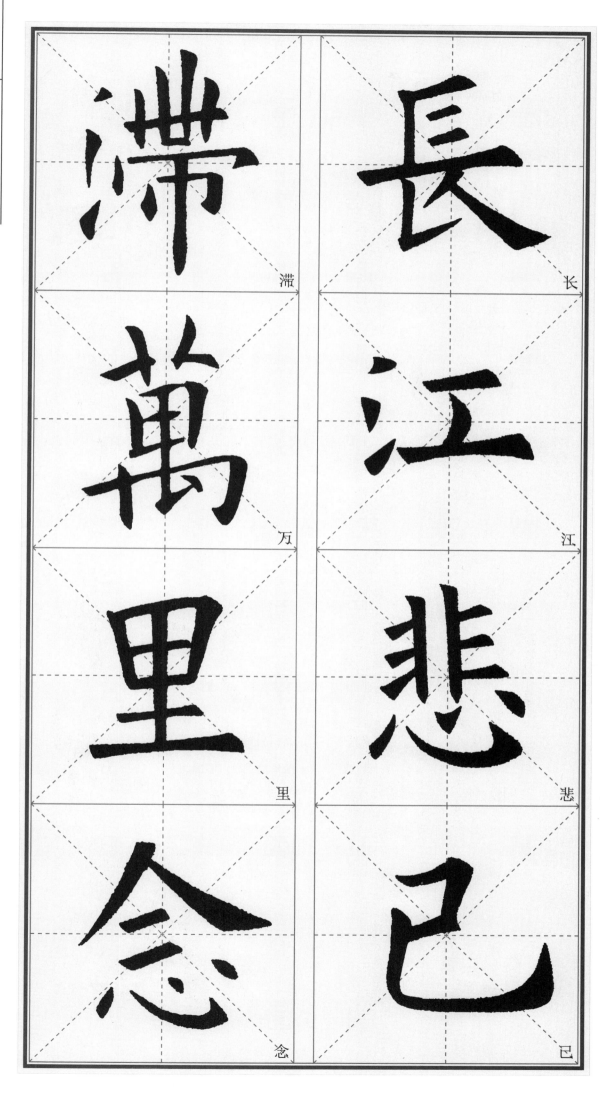

滞

长

万

江

里

悲

念

已

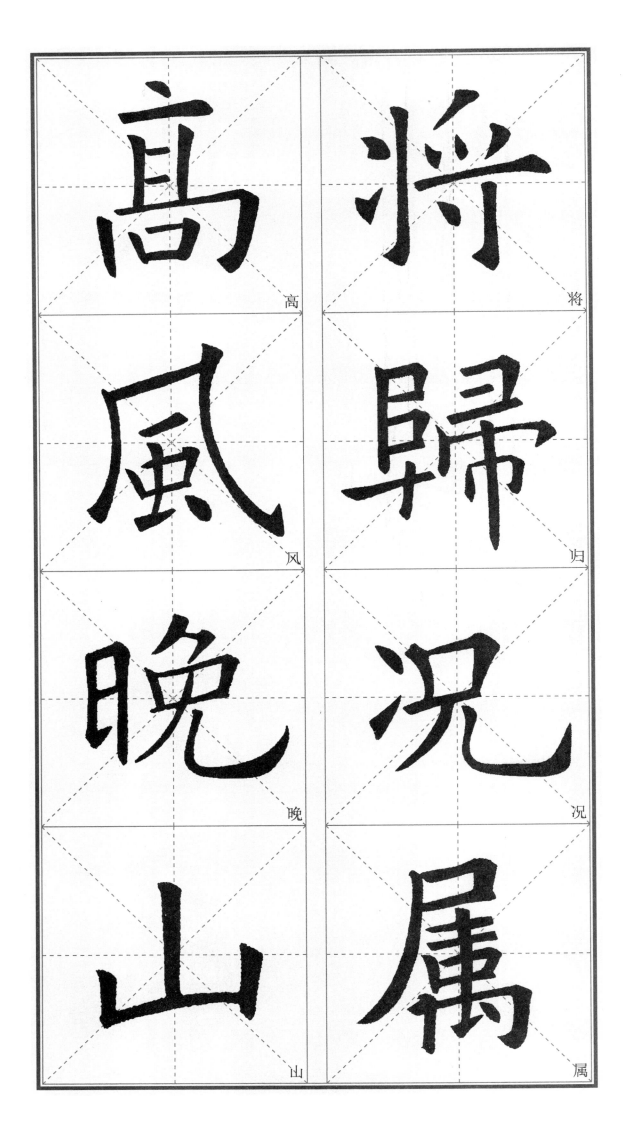

高

将

风

归

晚

况

山

属

55

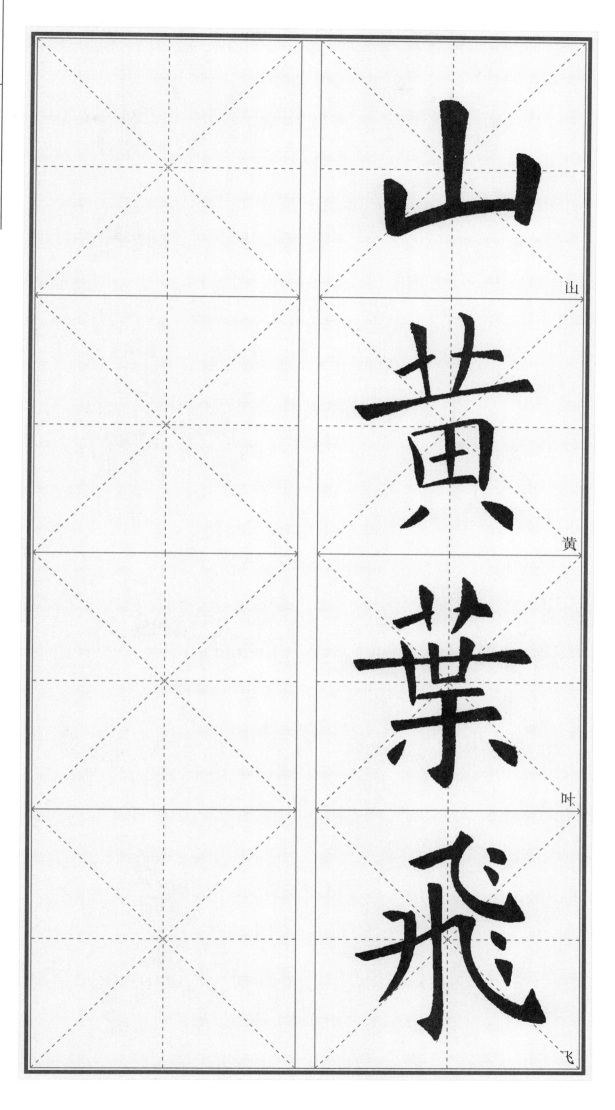

山

黄

叶

飞

垂緌飲清露流響出

疏桐居高聲自遠非

是藉秋風

集九成宮碑古詩一首

墨點

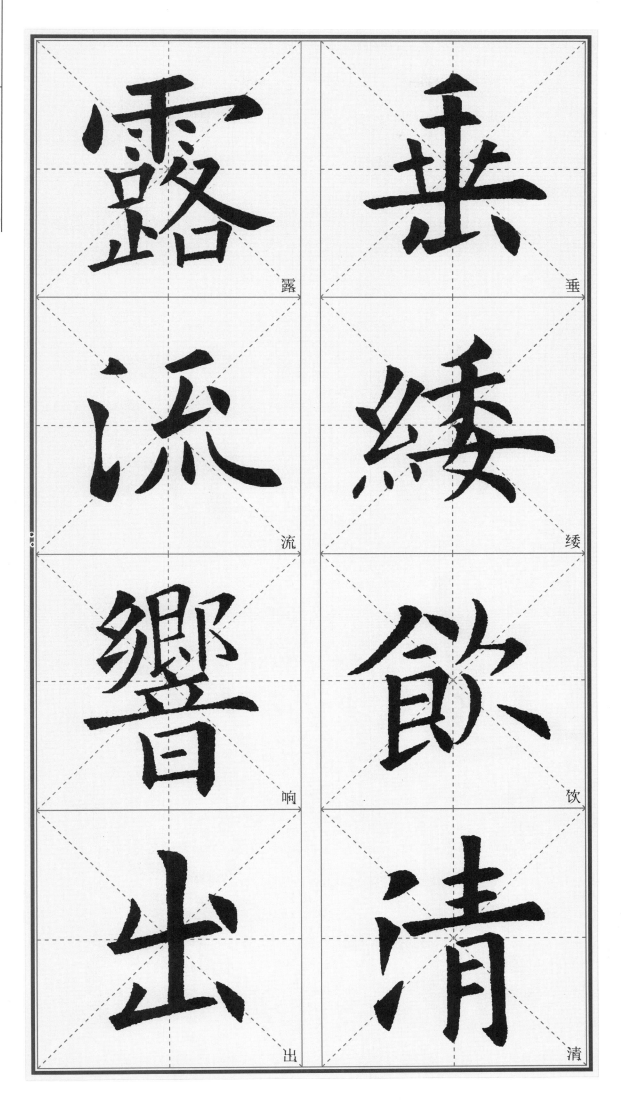

露

流

響

垂

緌

飲

出

清

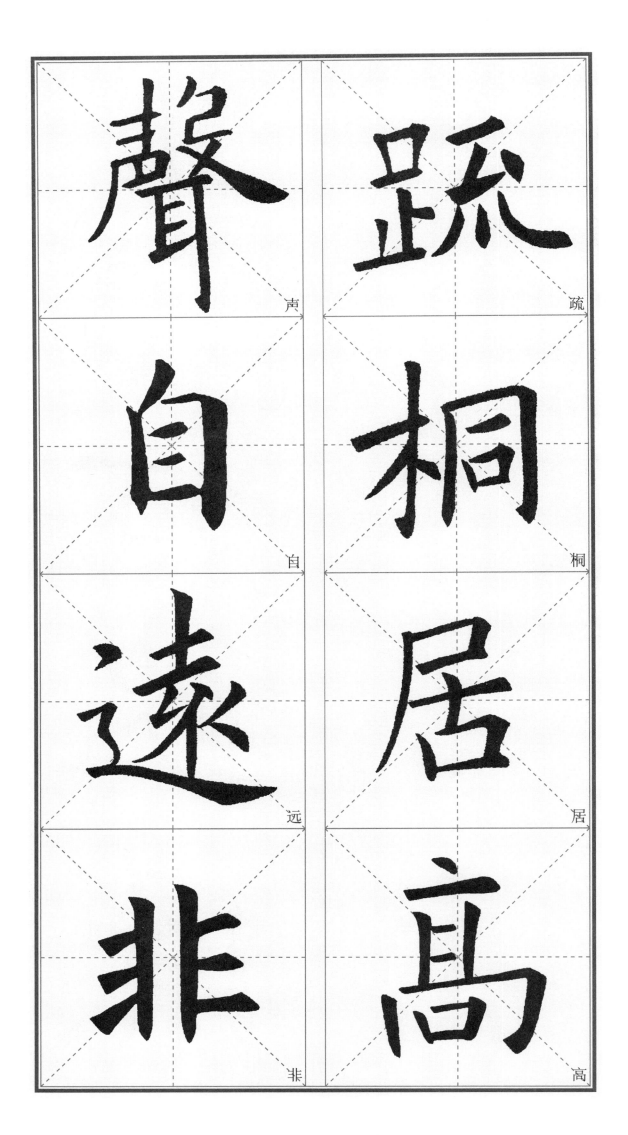

声

自

远

非

疏

桐

居

高

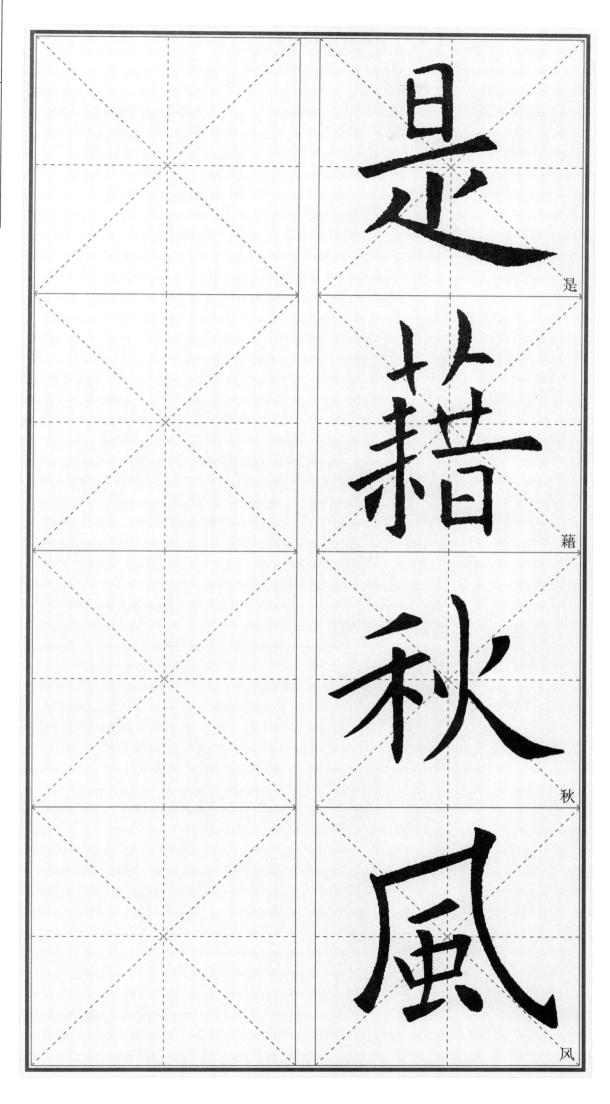

是
藉
秋
风

越王勾踐破吳歸義
士還鄉盡錦衣宮女
如花滿春殿祇今惟
有鷓鴣飛

集九成宮碑古詩二首

墨點

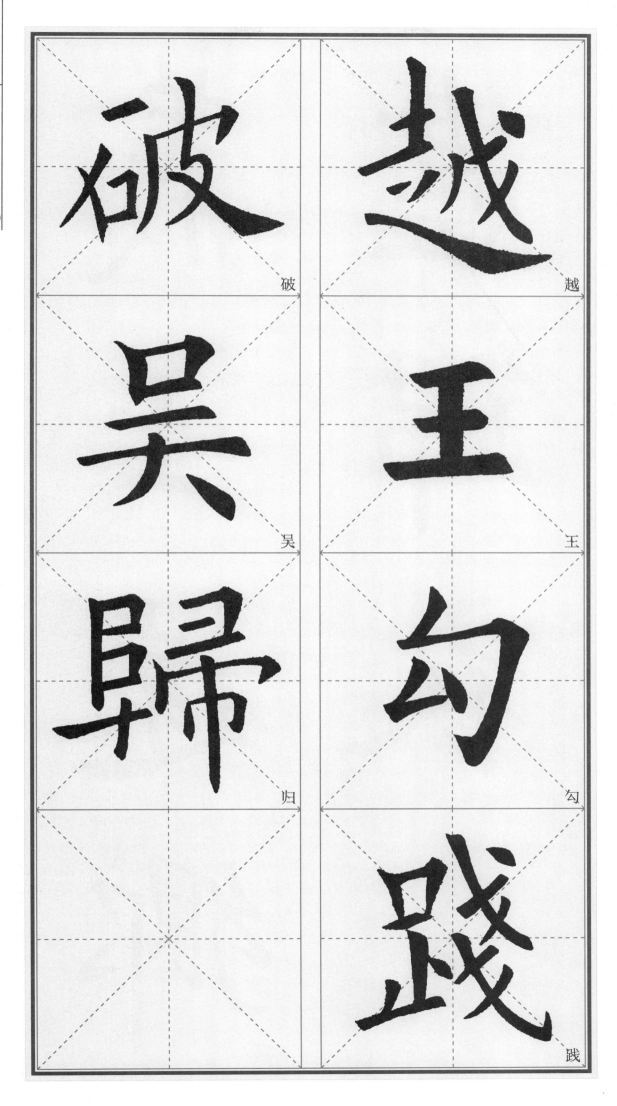

破

吴

歸

越

王

勾

践

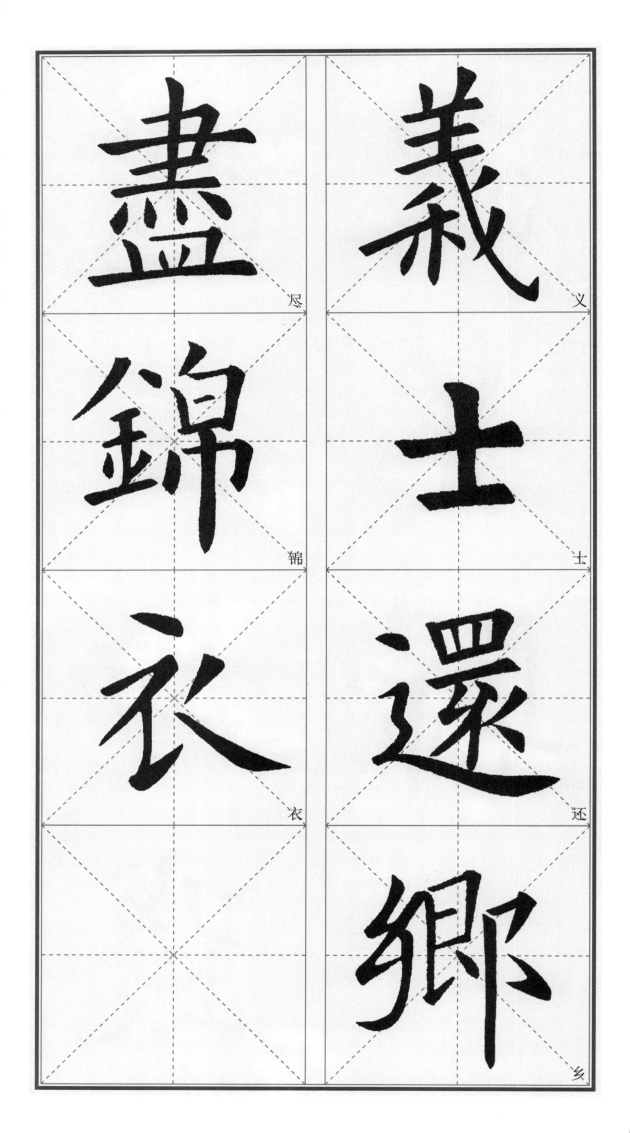

盡 義

錦 士

衣 還

　 鄉

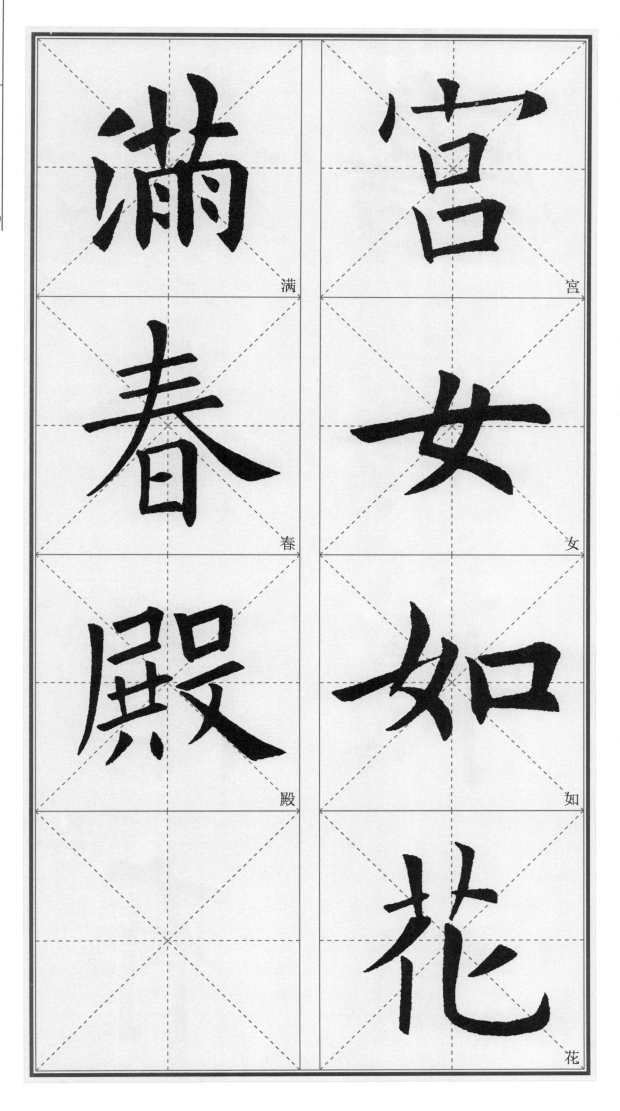

满

春

殿

宫

女

如

花

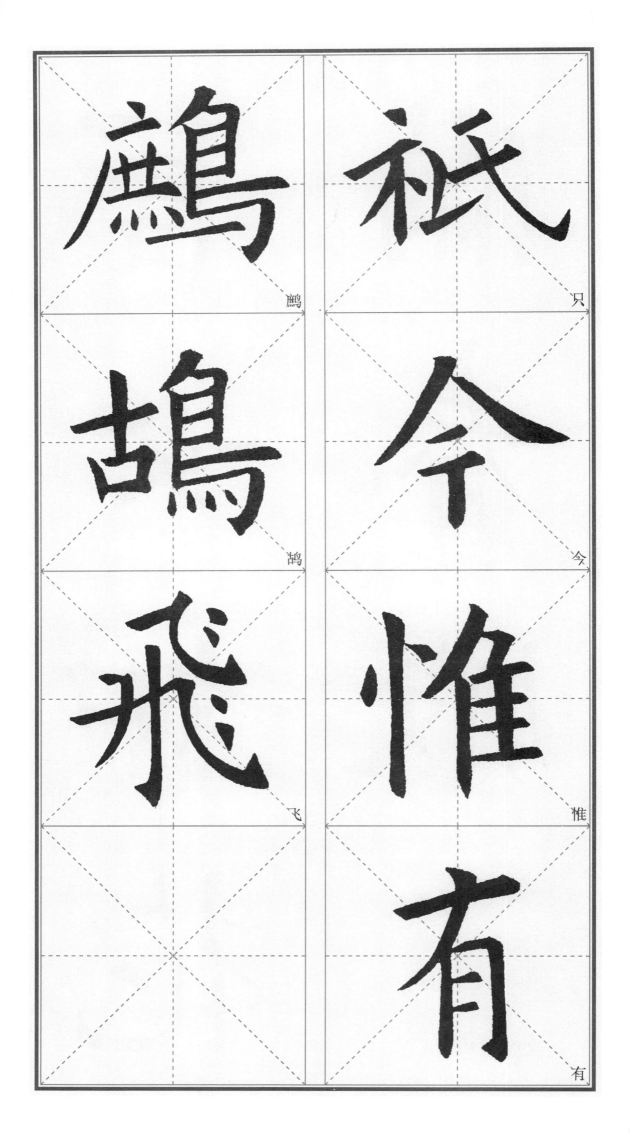

鹪

鸹

飞

只

今

惟

有

京口瓜洲一水間鐘

山祇隔數重山春風

又綠江南岸明月何

時照我還

集九成宫碑古詩一首

墨點

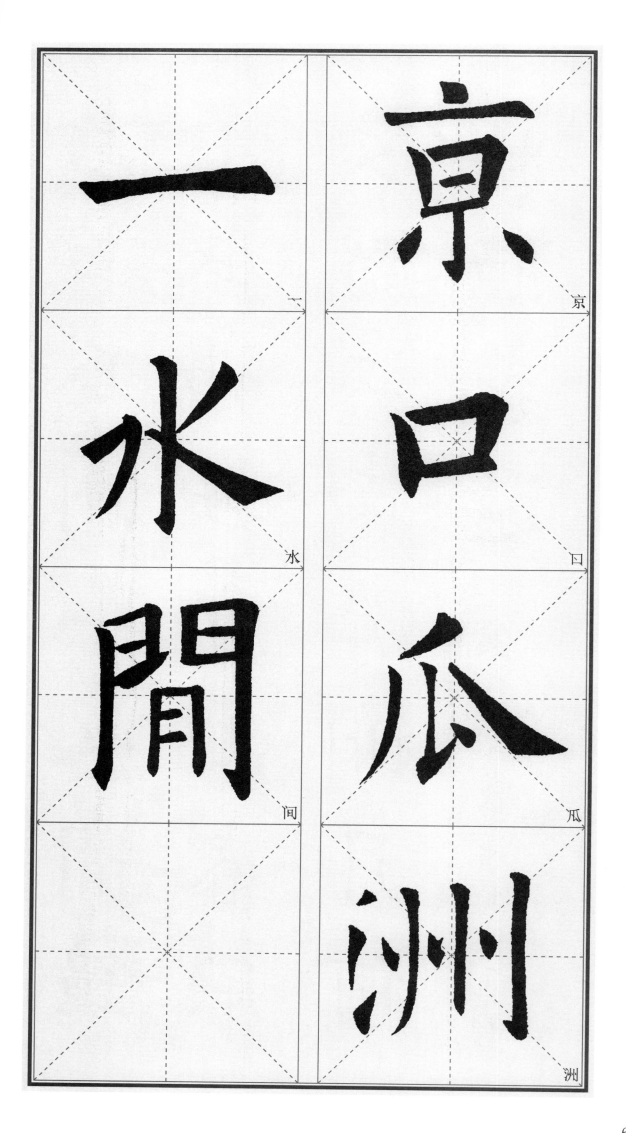

一　京

水　口

間　瓜

　　洲

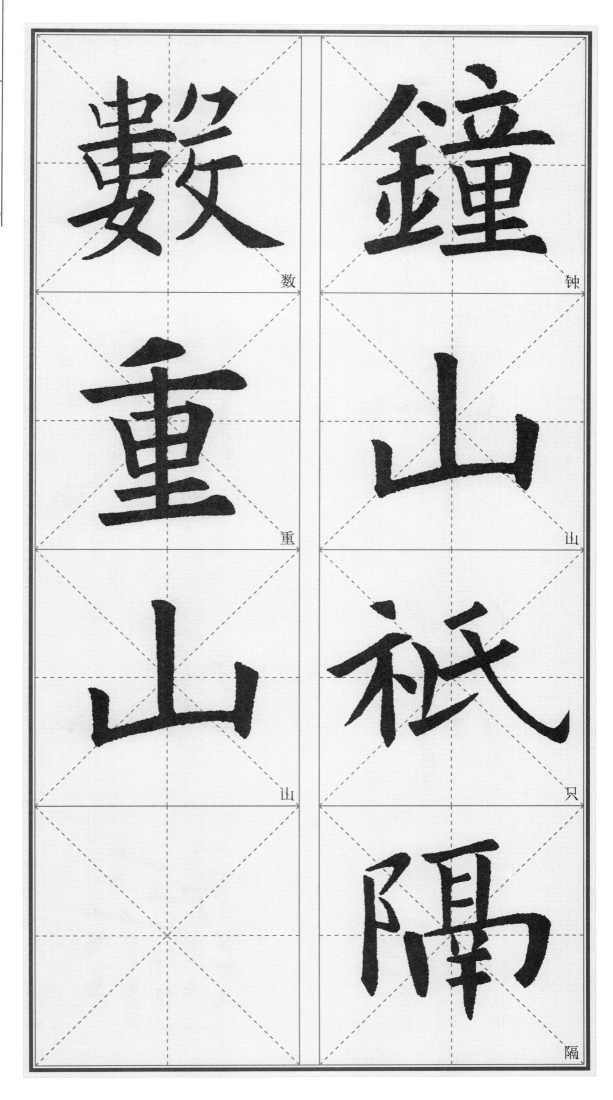

数

重

山

钟

山

只

隔

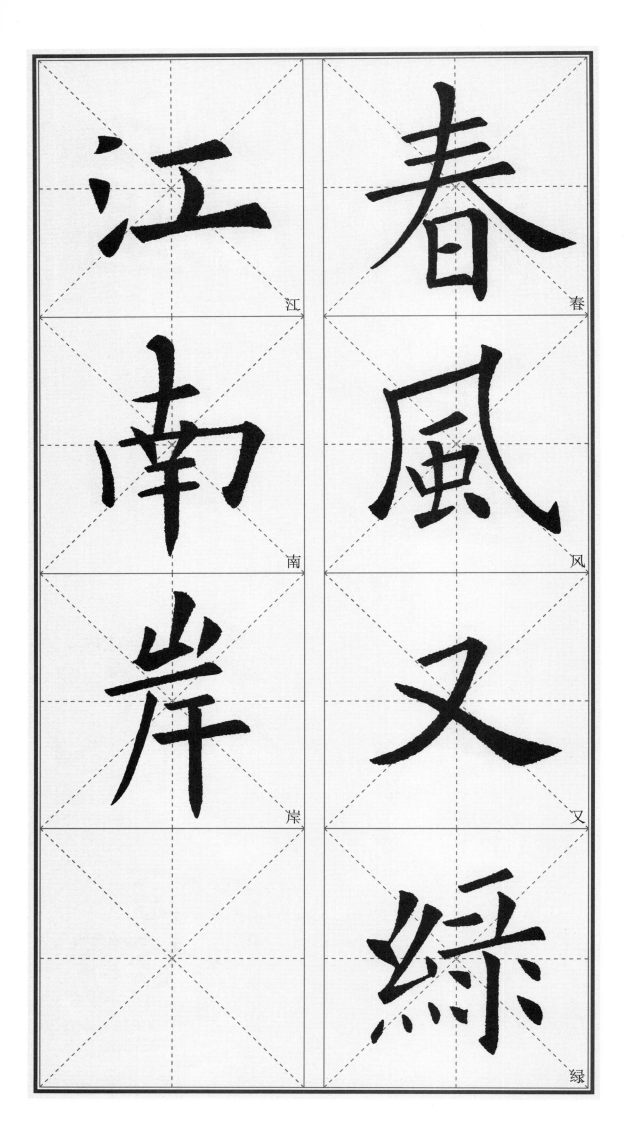

江

南

岸

春

風

又

綠

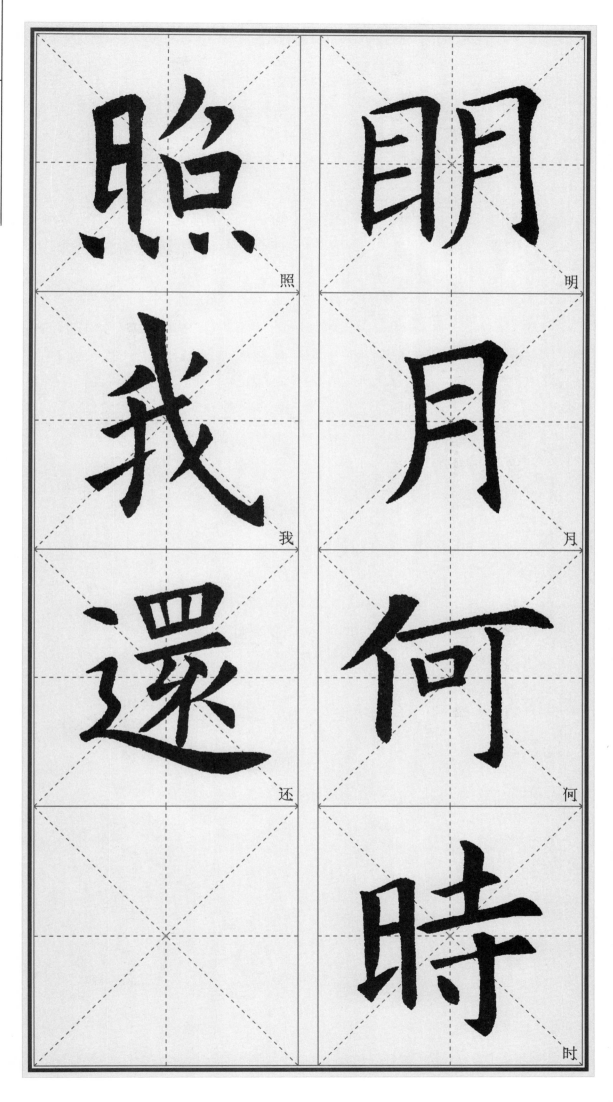

照

我

还

明

月

何

时

咬定青山不放松立根原在破巖中千磨萬擊還堅勁任尓東西南北風

集九成官碑古詩一首

墨點

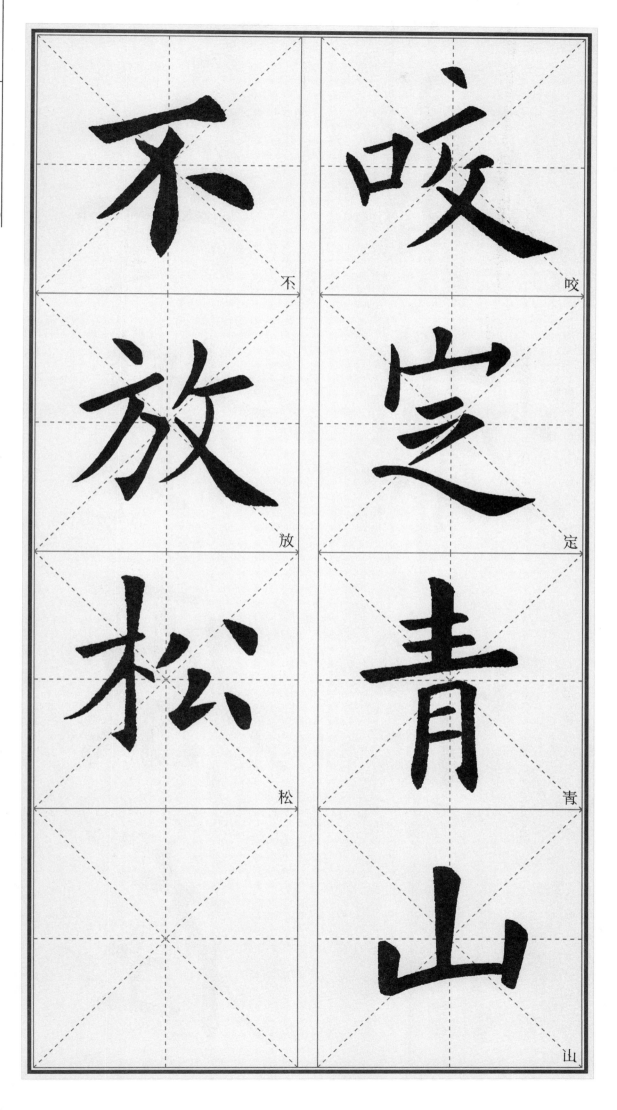

不

咬

放

定

松

青

山

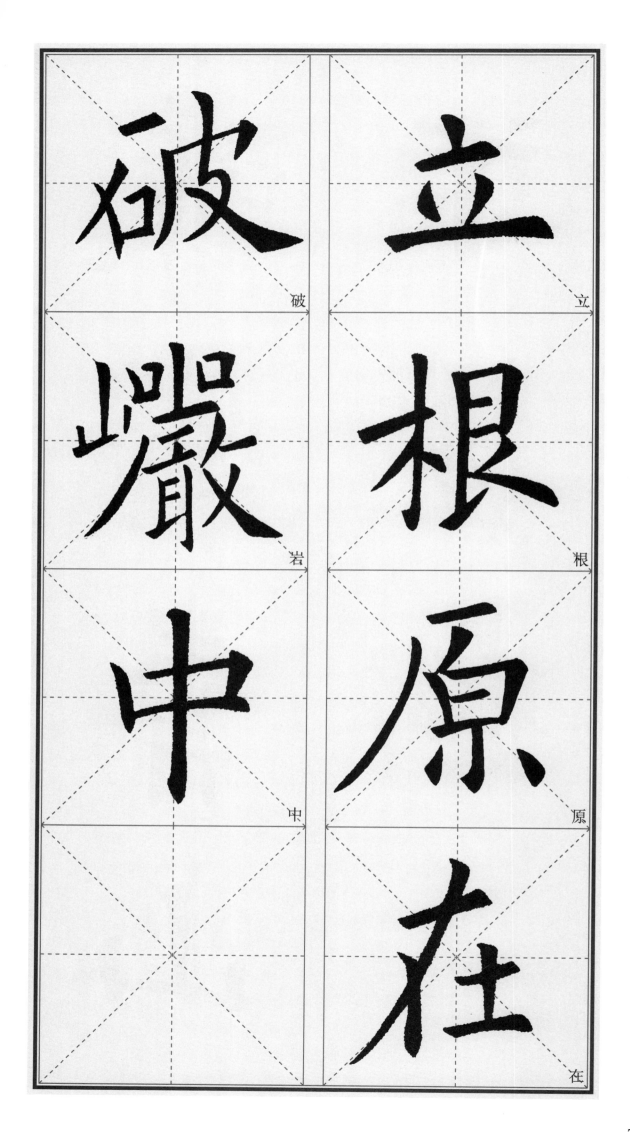

破 立

岩 根

中 原

在

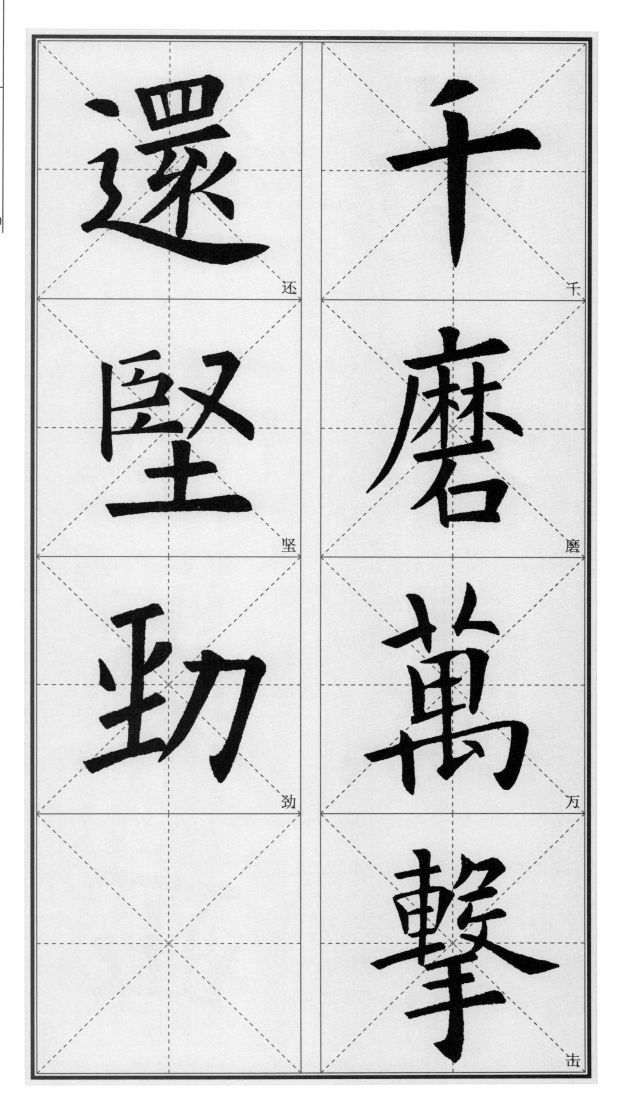

还

坚

劲

千

磨

万

击

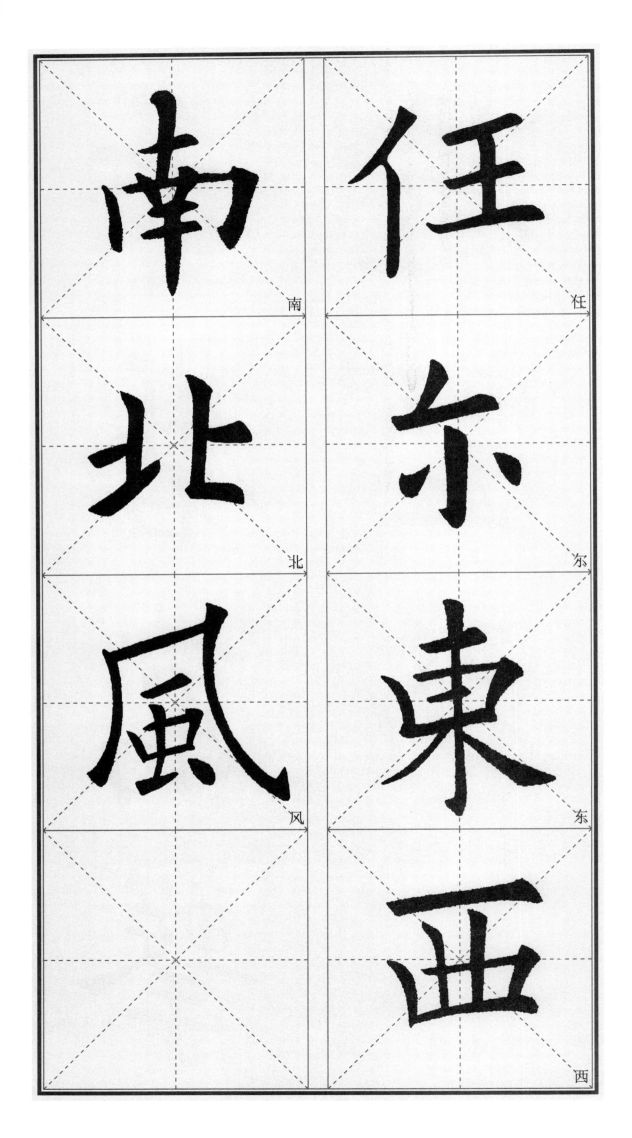

南

北

風

任

尔

東

西

75

畢竟西湖六月中風

光不與四時同接天

蓮葉無窮碧暎日荷

花別樣紅

集九成宮碑古詩二首

墨點

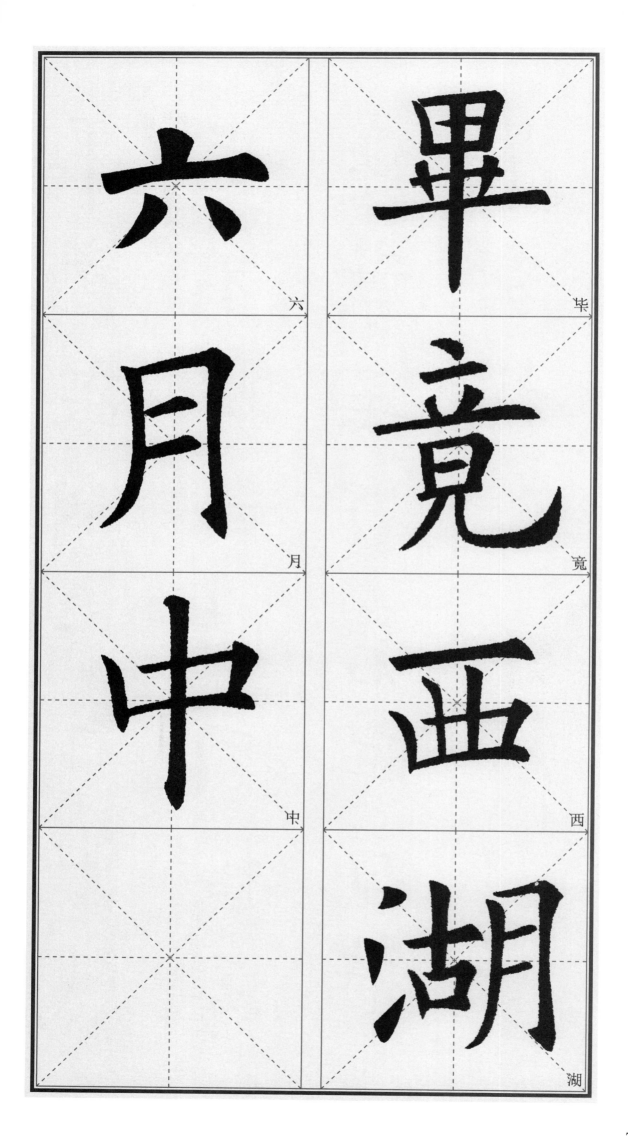

六

月

中

毕

竟

西

湖

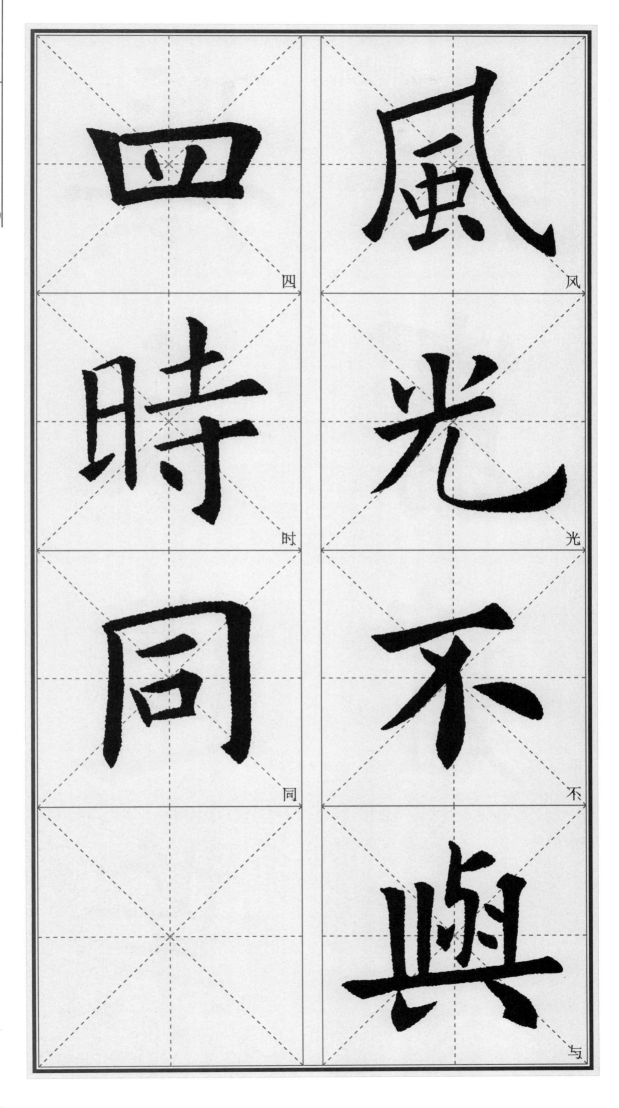

四

风

時

光

同

不

與

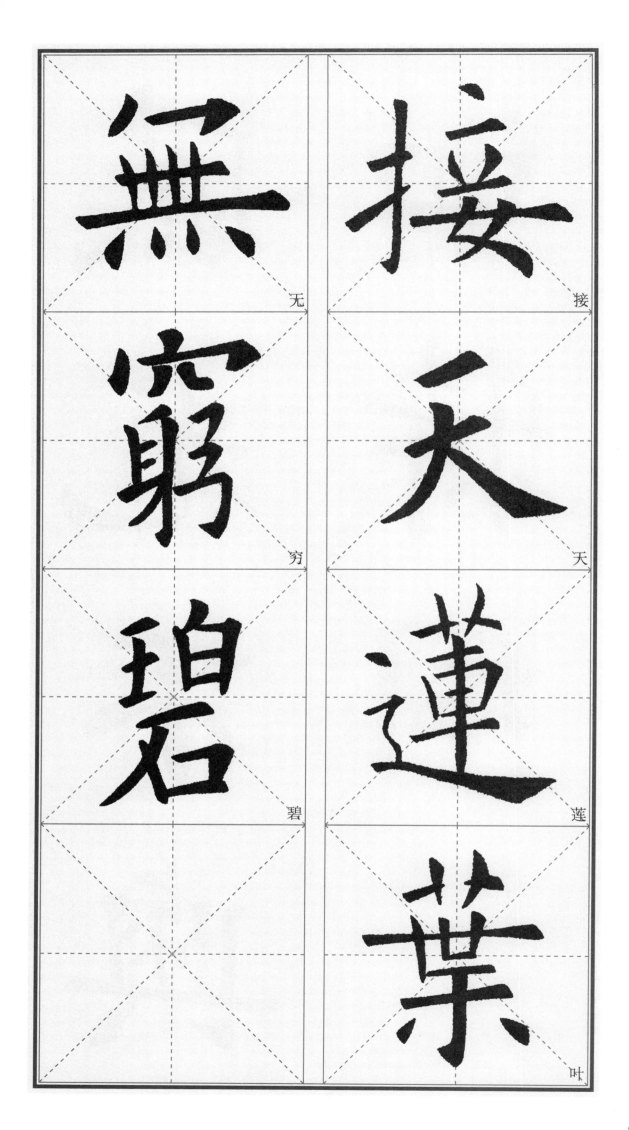

無_无

接_接

窮_穷

天_天

碧_碧

蓮_莲

葉_叶

别

样

红

映

日

荷

花